虢国夫人游春图

大唐丽人的生命瞬间

黄小峰——著

河南美术出版社

·郑州·

读懂中国画，
让美的种子播撒中国大地

河南美术出版社策划出版"读懂中国画"丛书，我深感高兴，这是兼及加强美育与传播优秀传统文化的重要举措，在图书策划出版上体现了鲜明的时代定位和新颖的创意。

这些年来，美育成为社会的文化热点。经济社会的发展和物质生活水平的提高，使人们更加向往精神世界的丰富，在对美好生活的追求中，对美的需求日益增长，因此，加强美育，以更多方式使家庭美育、学校美育、社会美育的水平都得到提高，需要综合施策，开辟新途。策划出版好具有美育意义的图书，特别是打造美育精品图书，便是将美育落到实处的行动。这套丛书面向普通读者，以传统文化为依托，以美育精神为内核，带领读者走近中国画艺术的堂奥，走入中国画经典的深处，让人在欣赏艺术的过程中领会美的创造、感受美的魅力、得到美的熏陶，这是以美育人、以文化人、以美培元的有效方式。

美育思想始终流淌在中华五千年的文化血液之中。在汉末魏初之时，"建安七子"之一的徐幹便在其论著《中论》的《艺纪》篇中写道："美育群材，其犹人之于艺乎？"这里的"美育"虽与现代美育精神在含义上有所出入，但古人将"艺"融入修身、齐家、治国、平天下的培养方式中，可以说将美育与塑造"君子"的完美人格结合了起来，这与现代美育在深层内涵上有着千丝万缕的联系。

把博大精深的传统文化变成美育资源，也是实现中华优秀传统文化创造性转化和创新性发展的一项重要工作。中国古代绘画是中华传统文化的精华，丰

富的传世中国古画可以说是美育资源的最大富矿。怎样开发这一富矿？对古画的精读、细读极为重要。《清明上河图》《千里江山图》《虢国夫人游春图》等名画经典世人皆知，但在过去，对许多中国人来说，只闻其名，不见其画。近些年来，人们通过博物馆、互联网、出版物可以看到更多古画，但是在精读、细读中国画方面，我们还有很多工作要做。

《清明上河图：宋朝的一天》是"读懂中国画"丛书中的第一册，我率先读到，很受感动。首先，此书是真正在读画，是往细处看，是往里面读，细嚼慢咽，营养身心。其次，图的使用和展示都很好：细节图足够清晰，让读者看得过瘾；局部图与解读配合十分紧密，看到一个画面，当页就是其解读文字，不劳读者翻页寻找，读画过程十分舒服。中国古代读画如是一种文化朝圣的仪式，往往择天朗气清之日，于明窗净几之前，焚香沐手，展开长卷，以"赏"和"品"的方式远观其势，近察其妙，通过反复的"观读"应目会心，尽抒逸兴。今日以出版物为读画媒介，虽不及古人读画更具仪式感，但知识含量可以更加广博，古画细节可以放大呈现，足以让人详阅深读，走进画作的世界。为此，此书不仅是"读懂中国画"丛书的样本，也是当代人读懂中国画的很好尝试，这套丛书的后续出版令人期待。

美育的可贵，在于润物细无声。从普通人的好奇心出发，将古画中一般人看不懂、看不透的细节设置为锚点，兴致盎然、细致入微地为读者解读，将思想性、人文性和实践性蕴含其中，真正体现新时代美育的特点，将会得到不同阶段的学生以及成年读者的喜欢。愿这样的读物更多一些，为提高社会公众的审美修养和人文素质增添力量，让美的种子播撒中国大地。

中国美术家协会主席
中央美术学院原院长

目录

引言 1

第一章
初识《虢国夫人游春图》 5

第二章
虢国夫人在哪里？ 17

第三章
《虢国夫人游春图》中的性别 27

第四章
虢国夫人的"黑历史" 41

第五章
当诗歌成为历史：虢国夫人的文学形象 59

第六章
一件消失的虢国夫人图 71

第七章
再造一幅唐代绘画 81

第八章
古画的证人 101

第九章
为虢国夫人相马 117

第十章
画"错"的小女孩 149

结语
我们从古画中得到了什么? 170

参考文献 172

引言

宋徽宗摹张萱《虢国夫人游春图》，距今已有九百多年历史。但它成为经典古画的历史却是从 1945 年开始的。这一年 8 月，抗日战争胜利。东北抗日联军在吉林临江缴获了伪满洲国皇帝溥仪遗留的一大批清代宫廷旧藏古代书画，转交东北银行保管。1948 年年底，交付给即将成立的沈阳东北博物馆，也即今天辽宁省博物馆收藏。1950 年 8 月，三十五岁的杨仁恺奉命整理和鉴定这一批书画，他在里面发现了包括张萱《虢国夫人游春图》、顾恺之《洛神赋图》、张择端《清明上河图》在内的许多古画珍品。此后，《虢国夫人游春图》开始了第一次现代意义上的公开展览，从此开启了它的经典之路，被千千万万中国观众乃至全世界观众所熟知。

这是一幅中国传统的"卷轴画"，画在淡黄色丝绢上，平时被小心地卷起来，躺在恒温恒湿的库房之中。展出的时候，画卷移至玻璃展柜，把"画心"——也就是绘有图画的部分——呈现在观众眼前。这段将近 1.5 米长的画心，描绘了一列马队，一共八匹骏马，从左向右行进。每一匹马上均端坐一人，倒数第二匹马上还带着一个小孩，总共是九个人。除此之外，画面中再没有任何背景，也没有画家的题名。

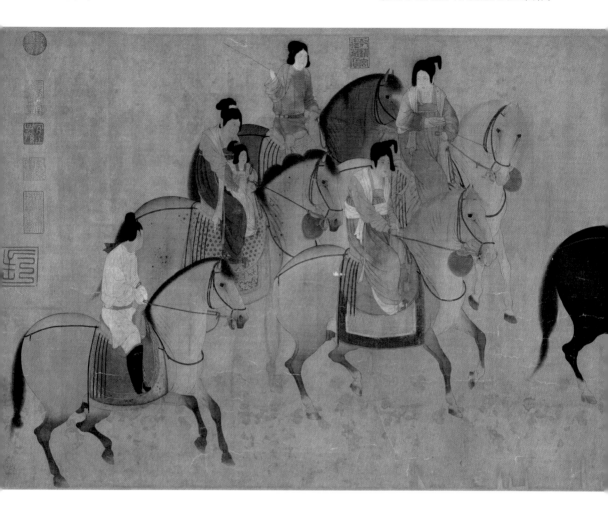

　　你或许在展厅中见过这件名作，或许曾通过精良的印刷品与之邂逅，或许只是有所耳闻。你可能会被它深深吸引，也可能完全无感。无论如何，希望你有兴趣更进一步了解它的价值。保留到今天的每一幅古画，都经历了几百年到上千年不等的时光，都是古代艺术和古代历史的亲历者。它们各自拥有独特的故事，值得现代观众去了解。

　　我和大家一样，通过观看原作、印刷品，甚至现代手工临摹本来尝试接近这幅画。在本书中，我会从艺术与历史两方面带大家更好地认识它。

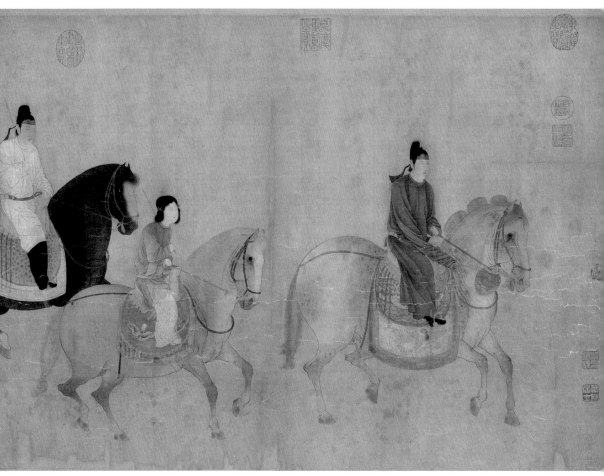

唐·张萱　《虢国夫人游春图》卷（宋摹本）　绢本设色
纵 51.8 厘米　横 148 厘米　辽宁省博物馆藏

　　小到人物性别和年纪的辨认、骏马品种的识别，大到唐宋历史的考察，我
希望这幅画所拥有的多方面意义能够为大家所认识。

　　那么，现在就来进入这幅画吧！

虢国夫人承主恩，
平明骑马入金门。
却嫌脂粉污颜色，
淡扫蛾眉朝至尊。
——唐·张祜《集灵台·其二》

第一章
初识《虢国夫人游春图》

　　辽宁省博物馆的《虢国夫人游春图》，是任何一本《中国美术史》都会讲到的名品，是中国古代"仕女画"（仕女，也作士女）的代表作。它还有不少谜团。它的作者并不清楚，我们常说它是唐代画家张萱的作品，又会用括号注明是宋徽宗的临摹本。画上的人物也有争议，谁是虢国夫人，甚至有没有虢国夫人，都是个问题。它的主题也不太清楚，展示的是唐代贵族女性的休闲生活，还是政治生活？是"抓拍"的"生活照"，还是"摆拍"的"写真照"？好像都可以去想。

　　模棱两可，是我们面对古画时的常见感受。解答这些问题，要靠认真地对画作进行观察思考，首先需要来熟悉它。

拖尾题跋　　　　　　隔水（后隔水）　　　　　　　　　　　　画心

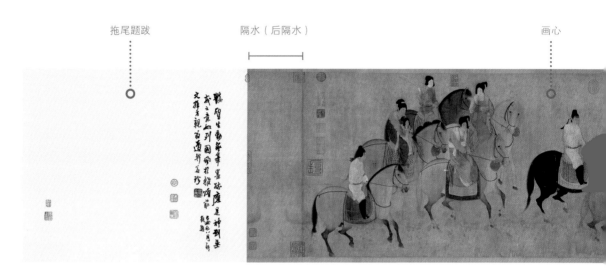

　　《虢国夫人游春图》是一件手卷，这种装裱形式有几个特点：第一，画作是从右向左卷动展开，画面是水平发展；第二，画只能摆在桌案上近距离观看，不能像立轴一样悬挂在墙壁上退远观看，因此不能像立轴一样长期展示，一般是看过之后就收起来；第三，理论上手卷可以无限制地在画心之外增加额外的纸张，用于收藏家、鉴赏者们撰写题跋感言。不过这幅画中没什么题跋，说明它被展示的频率相对较低，或者其拥有者不愿意在上面发表意见。

　　历代观众似乎都比较克制，使得这幅画在历史中的档案信息比较少，甚至找不到清代以前的记载。不过，作为现代观众，后知后觉的我们也有优势，那就是可以把这件《虢国夫人游春图》和其他时期描绘虢国夫人的绘画做综合比较，从而直观地看到这幅画的特殊之处。

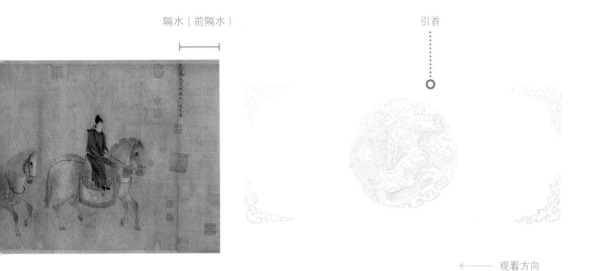

隔水（前隔水）

引首

⟵ 观看方向

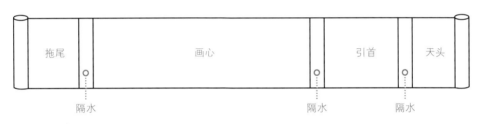

拖尾　　　　　画心　　　　　引首　　天头

隔水　　　　　　　　　隔水　　　隔水

中国画"手卷"示意图

中国画因装裱方式的不同可分为卷轴、扇面、册页、屏风等形式。卷轴画一般直为轴，横为卷。横卷又称为手卷或长卷，观赏时展开，存放时卷起，便于收藏与携带，与文人生活密切相关。手卷的尺寸，短者不过数十厘米，长者可达十数米。画卷由引首、隔水、画心、拖尾等部分构成，整件手卷是由图像、书法、诗歌和文字共同构成的整体。在作画与欣赏过程中，从右至左渐次展卷，形成流动的视觉体验，适合表现多幅的连续画面。《虢国夫人游春图》就是一件手卷式的画作。

"虢国夫人"不是特别重要的历史人物，也不是火爆的绘画题材，但画者也不算很少。我找到以下几件，先按照年代早晚一一介绍。

第一件，（传）李公麟《丽人行图》卷，也是画在丝绢上的手卷。其构图和《虢国夫人游春图》几乎一样，画面上也没有任何款识，旧传为北宋画家李公麟所作。这个看法是明代中后期收藏、鉴赏这幅画的几位江南文人的意见。画的名称《丽人行图》，来自画心前面"引首"上的题名，为官至南京礼部郎中的浙江上虞人张文渊题写。画后有翰林院侍读学士、松江（今上海）人钱溥全文抄录的杜甫《丽人行》。把李公麟当作此画作者，是松江人陈继儒的看法，他说此画是李公麟参照唐代画家周昉的画而成。[1]

1 陈继儒（1558—1639），明代文学家、书画家。诗文书画兼擅，与董其昌齐名。陈继儒在《丽人行图》中的题跋可见于清代宫廷书画收藏著录书《石渠宝笈续编》："丽人行，杜子美刺秦虢夫人而作也。玉环肥婢得奇宠，故周昉图丽人亦如之。余见王元美家藏《调鹦图》，今见此卷，皆以姿媚胜。然实仿顾虎头《女史箴图》《洛神赋图》。龙眠（李公麟）美人正与周昉同一笔意。观此不虚也。"

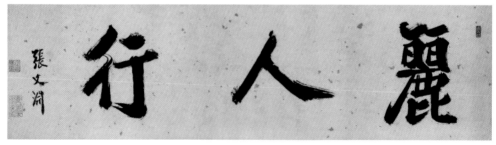

（传）北宋·李公麟 《丽人行图》卷（局部—引首，张文渊题"丽人行"）
绢本设色 纵33.4厘米 横112.6厘米 台北故宫博物院藏

第三组：五骑　　　　　　第二组：二骑　　　　　　　第一组：一骑

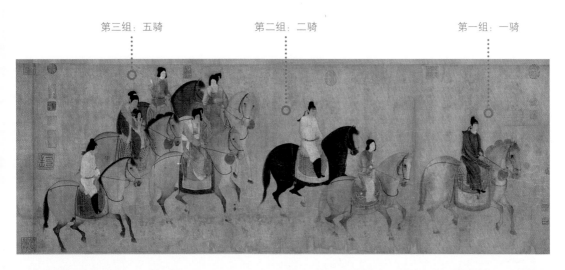

第三组：二骑　　　　　　第二组：五骑　　　　　　　第一组：一骑

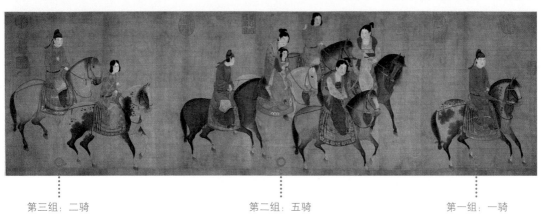

上图：《虢国夫人游春图》
下图：《丽人行图》

　　两幅画确实很像，画的都是八马九人的马队。人、马都分成三个小组。
《虢国夫人游春图》中，最前面单独一骑是第一组，中间前后相连的二骑
是第二组，后面重叠在一起的五骑是第三组，形成 1-2-5 的关系。《丽人
行图》只不过是把第二组二骑挪到了最后，形成 1-5-2 的关系。

建国夫人承主恩平明骑马入宫门却嫌脂粉污

颜色淡扫蛾眉朝至尊

杜陵内史写唐人句

《虢国夫人早朝图》（局部）

画上题有张祜《集灵台·其二》诗文，杜陵内史即仇珠。

明·仇珠
《虢国夫人早朝图》　轴
（局部）
绢本设色
纵 92 厘米　横 91 厘米
上海市文物商店旧藏

清·王朴
《历代名姬图册·虢国夫人》册页
绢本设色
纵 66 厘米　横 44 厘米
温州市博物馆旧藏

　　第二件，明代画家仇珠《虢国夫人早朝图》轴。仇珠是一位职业女画家，其父就是明代后期苏州职业画家仇英。画面上，仇珠抄录了一首唐代诗人张祜（hù）吟咏虢国夫人骑马上朝的诗，所以这幅画就被民国时期的画家、收藏家吴湖帆定名为《虢国夫人早朝图》。仇珠画出了春日清晨雾气朦胧的景色，骑马的虢国夫人只带着两位步行的侍女行走在郊外。

　　第三件，是清初画家王朴《历代名姬图册》中的虢国夫人，画于康熙三十一年（1692）。册页共有十二幅，画了西施、王昭君、赵飞燕、蔡文姬、红拂女等十二位历代美女。其中的虢国夫人，在朦胧月色中骑着马、带着三位仆从缓步走向皇宫高台，似乎也是在"早朝"。

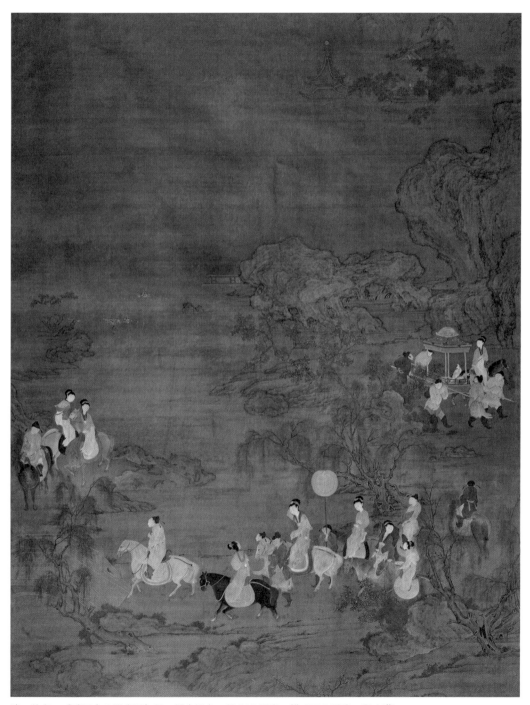

清·佚名　《虢国夫人游春图》轴　绢本设色　纵 230 厘米　横 157.5 厘米　私人藏

胡伯翔 《虢国夫人图》
1935 年启东烟草公司月份牌

1 月份牌是 19 世纪末至 20 世纪初在上海
发源的一种商品广告画。其典型的表现
形式是一种基于西洋擦笔素描和水彩画
的混合画法。因为月份牌是以商品广告
画为载体的月历或年历，所以，月份牌
画有时也会被称为"月份牌广告画"。

第四件，清代佚名画家《虢国夫人游春图》，
也是一件画在丝绢上的立轴，不过是一件巨幅的
大轴，高度达到 2.3 米。画中人物大大增加，有
二十人之多。有骑马的，有步行的，还有几人抬
着大辇，里面有一只大白鹦鹉。画中也是花红柳
绿的春天，薄雾和水汽弥漫在空中，虢国夫人的
马队在郊外沿着水边行进，最远处是隐约的山脉
和山间的宫殿建筑，或许就是著名的华清宫了。

第五件和前四件不同，是现代印刷工业的产
物，出自 1935 年英商启东烟草公司的一件月份牌
广告[1]。月份牌中心是一幅色彩绚烂的《虢国夫人
图》，它是上海画家胡伯翔所绘。画家用擦笔水彩
技术和西洋光影法营造出照片效果，画出在花园
中游春的虢国夫人。她手持一朵红玫瑰，若有所
思，面带笑意，富有女性的青春活力。

这五件虢国夫人图与辽宁省博物馆《虢国夫
人游春图》摆在一起，大家一定能很快感觉到不
同。

第一个不同最明显，是时代风格的不同。《虢
国夫人游春图》具有强烈的唐代风格，女性膀大
腰圆，体态丰腴，体态变化比较少。而除了台北
故宫博物院的《丽人行图》之外，其他三件明清

作品，都具有瘦削纤弱的明清时代风格。头大，与肩宽不成比例，头颈与躯干的姿势转折也比较多。现代月份牌画则有真人模特感，体现出现代审美风尚。画家很难超越时代风格，它们本身就是时代的组成部分。时代风格也很难有高低之分。因为虢国夫人是一位唐代女性，所以带有显著唐代风格的辽博本《虢国夫人游春图》，就更接近历史的"真实"。

　　但看起来更"真实"的《虢国夫人游春图》从另一个角度看又显得很不真实。这就涉及第二点不同，明清时代的几件虢国夫人图，都配以丰富的背景，以表现阳春三月的郊游踏青或者是凌晨时分的早朝。无论是哪种情景，景物布置和画中人物都形成协调的搭配，衬托出画面的真实感。反观辽博本《虢国夫人游春图》，画面没有丝毫背景。画中马队行走在哪里？马蹄踏着怎样的地面？沿途有怎样的风景？画中是什么时间，什么季节？这些信息全都没有。是画家个人的有意删减，还是时代风格本就如此？我们也不清楚。

　　第三点不同也值得注意。《虢国夫人游春图》中，所有人都骑在马上，而几件晚期的虢国夫人图，都为骑马者配备了步行的随从。有步行者，说明马队的整体速度不会太快。而纯粹的马队，自然可以尽情驰骋。没有步行者的《虢国夫人游春图》，是为了表现马队

的行进速度吗？还是另有隐情？

步行者的出现也指向了第四个不同——辽博本《虢国夫人游春图》是一幅主角不明确的画作，我们很难在马队的骑手中间辨认出谁才是虢国夫人。而明清时代的几件作品，主角一眼就能认出来。即使是人物众多的清代巨轴，也只有一个人前后有步行的侍从，她是虢国夫人无疑。

为什么时代最早的这件《虢国夫人游春图》，却存在着主角模糊、缺少背景等特点呢？这些疑问一时半会儿还没法回答。接下来，让我们先了解一下历代学者们寻找虢国夫人的过程。

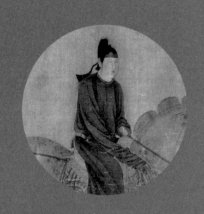

日光斜照集灵台，
红树花迎晓露开。
昨夜上皇新授箓，
太真含笑入帘来。

——唐·张祜《集灵台·其一》

第二章
虢国夫人在哪里？

1954 年 10 月，东北博物馆编印馆藏精品文物的图片选辑，首次刊印了《虢国夫人游春图》。自那时以后，这幅九百多岁的画作在新的时代，很快成为中国绘画中的流量明星。美术史家、鉴定家、历史学家纷纷对它产生浓厚的兴趣，而大家最关心的问题，是画面中虢国夫人到底是哪一位。没承想，这个问题一直争论了近七十年，到今天还没有定论。

好几代最优秀的学者，怎么会搞不清楚画中主角虢国夫人是谁呢？

似乎没有人怀疑，在一件被称作《虢国夫人游春图》的画中一定会找到虢国夫人。这种思路的核心是一种历史悠久的鉴赏方法，就是要一一为画中人物找到对应的原型。这幅画的主题是什么？画中谁是虢国夫人？谁

是秦国夫人？画里有没有韩国夫人？是否有与虢国夫
人有私情的杨国忠？这种种问题成为绝大部分研究者
和几乎所有普通观众都想知道的。在近七十年的研究
史中，专家学者们对这些问题众说纷纭，大致形成了
以下六种观点。

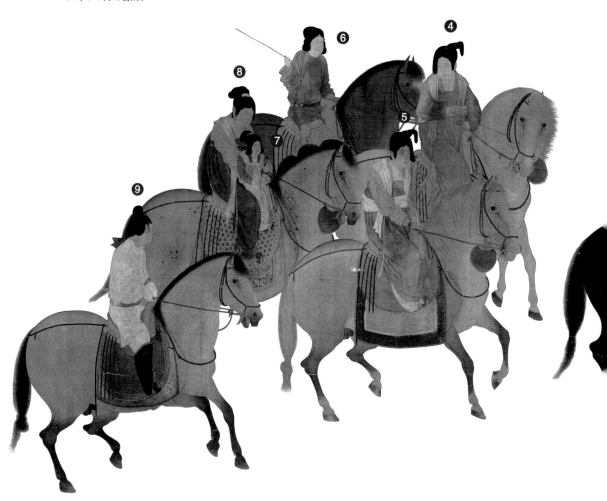

● 观点一

画面描绘的是杨贵妃的三位姐姐——韩国、虢国、秦国三国夫人——与族兄杨国忠一起游春。画中两位盛装女性分别是秦国夫人（第4人）与虢国夫人（第5人），而其后怀抱女童的年长者是韩国夫人（第8人），因为她是大姐，怀抱的是自己的女儿。至于杨国忠，就是画中骑着黑马的男装骑手（第3人）。

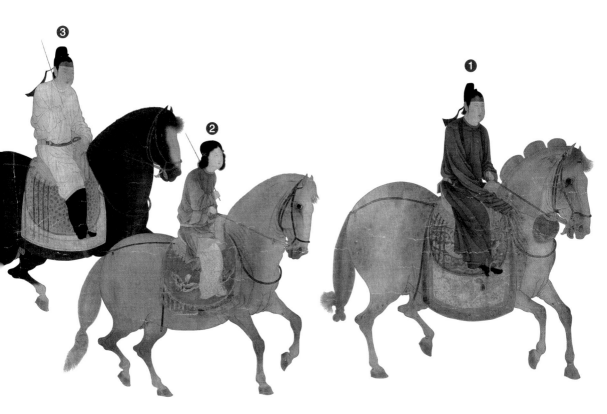

● 观点二

画面只描绘了三国夫人游春，没有杨国忠。三国夫人分别是第 4 人秦国夫人、第 5 人虢国夫人、第 8 人韩国夫人。

● 观点三

画中描绘的是两国（虢国、韩国）夫人与杨国忠一起游春。杨国忠是画面最前方深色衣袍的男装骑手（第 1 人），而两国夫人是挽着尖尖发髻的两位，虢国夫人依然是第 5 人，而韩国夫人是第 4 人。

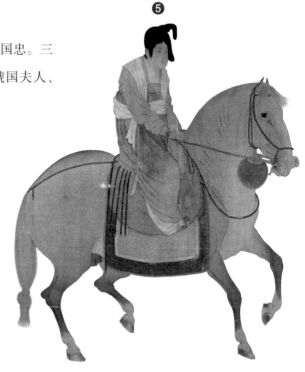

第一、二、三种观点中的虢国夫人

● 观点四

画中表现的只是两国夫人游春，没有杨国忠。挽着尖尖发髻的那两位就是画中的主角两国夫人，怀抱女童的年长女子是保姆。

在这一类看法中，又有两个小分歧。其一，认为画中的两国夫人是虢国夫人（第 4 人）与秦国夫人（第 5 人）。其二，认为是韩国夫人（第 4 人）与虢国夫人（第 5 人）。

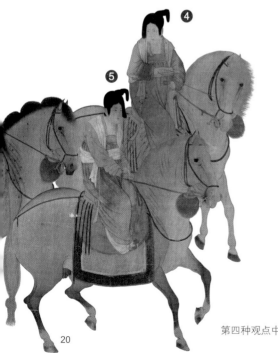

第四种观点中的虢国夫人

● 观点五

画面只描绘了虢国夫人的游春。她就是怀抱女童的那位（第8人）。

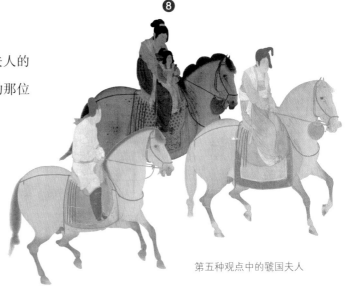

第五种观点中的虢国夫人

● 观点六

画面只描绘了虢国夫人的游春。她就是画面第1人、男装打扮的那位。

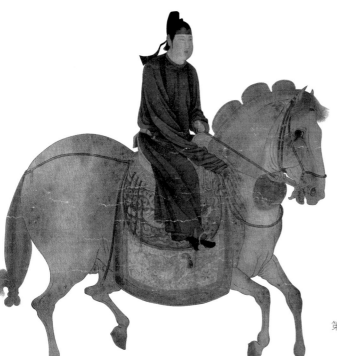

第六种观点中的虢国夫人

好复杂呀！其实虢国夫人总归只在四个人身上打转，就是画中第1、4、5、8人。其他几人，要么被视为仆从，要么被认作男性，要么被看成宦官。

支持者最多的观点，是认为虢国夫人不外乎是画中第4、5两位身着盛装的女子。这种观点也最早出现。在1954年东北博物馆发行的彩色画片中，就把第1人裁掉了，只印出后八人。这样一来，二位盛装女子恰好就位于正中间，显示出主角身份。这幅画最早的发现者杨仁恺就坚定地认为虢国夫人是第5人。他甚至在最早的时候，还认为画中主角是虢国夫妇——画面第3人是虢国夫人的丈夫、第5人则是虢国夫人。当然，这个看法很快就被他自己否定了。

学者们指认虢国夫人的理由形形色色。比如说，学者们争论究竟第4和第5人哪位是虢国夫人时，都会觉得这两人装束相似，那么一定有关系。有关系就应该是血缘关系，那就是姐妹了。看这两位盛装女子，第5人在前，身体和头部都朝前，脸部为半侧面，保持庄重姿态。而第4人身体有大幅转动，躯干和脸部几乎成了正面，在画面中形象显得特别。学者们同样都看到这种区别，却给出了不同的解释。

杨仁恺认为，保持庄重的第5人是主角虢国夫人，而身体转动的第4人是姐姐韩国夫人。因为韩国夫人

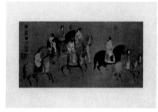

《文物图片选辑》（第二集）
1954年10月东北博物馆编印

该选辑收录有《虢国夫人游春图》，
但画面中的第1人被裁去。

之所以转动身体，就是为了迎向虢国夫人，以衬托虢国夫人的主角地位。历史学家唐兰的看法正相反，他觉得身体转动如此明显的第 4 人才是虢国夫人。因为她转动身体看向后面，正是为了照应整个马队，而身体转动后呈现接近正面的姿态，恰好是在凸显其与众不同的地位。

可以看到，人们对于虢国夫人的辨认，常常是出于一种主观猜测和建立在个人逻辑之上的推理。因此，就会有其他学者认为，既然画面第 4、5 两位盛装女子如此接近，像一对双胞胎，就意味着谁都不是主角虢国夫人。那么就一定是第 8 位抱着小孩的女性了。这时又有人不同意，认为像虢国夫人这样的贵族女性，怎么会亲自抱着小朋友呢？她只能是上了些年纪的保姆。虢国夫人只能是画面第 1 人，因为这一位看起来身着男装，其实是一位女性。

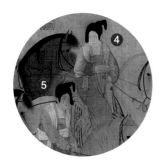

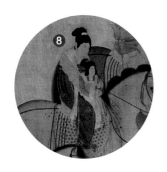

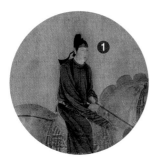

画中有可能是虢国夫人的人物形象

在争论虢国夫人到底是谁的时候，学者们虽然各自都会有所发现，但有一个共同的难题，就是对于虢国夫人的指认得不到大家公认的可靠文献材料的支持。除了虢国夫人在哪里之外，对于画中是否还有秦国夫人、韩国夫人以及杨国忠，也是大家争论的重点。这是因为不同学者站在不同的文献基础之上。

有人认为画面不只有虢国夫人，还有她的姐妹，

甚至杨国忠，因为唐代文献中曾记载虢国夫人所属的杨氏家族几大成员一起出行。《旧唐书》中记载，唐玄宗天宝十年（751）正月十五的晚上，包括杨国忠与三国夫人在内的杨氏家族五个显赫成员一起夜游，观赏元宵夜景。当盛大的马队行进到长安西市门口的时候，广平公主正好经过，双方因抢路发生争执。杨家的仆从挥鞭打到公主衣脚，致使公主落马。驸马赶紧去扶，未料也被鞭打数下。这场冲突最后以皇帝下诏杀杨氏恶奴，同时驸马停官为结束。[1] 故事很生动，可是如何证明和这幅画有关系呢？

另一方面，也有学者坚持认为画中只有虢国夫人。理由是，这幅画一直就被称作"虢国夫人游春图"，意味着虢国夫人是唯一主角。如果还有杨家兄弟姐妹，就该叫作"杨氏兄妹游春图"或"杨家姐妹游春图"了吧？看起来有道理，但是如何判断为这幅画起名字的人不会有误解？

在寻找虢国夫人的过程中，学者们也产生了对这幅画主题的不同理解。一般看法是把《虢国夫人游春图》视为对唐朝贵族女性虢国夫人奢侈生活的真实反映，是一件具有纪实性质的绘画，凸显的是唐代贵族和统治阶层的权力。但也有学者提出怀疑，认为这幅画并非表现现实人物，不一定有虢国夫人，而是在表

1《旧唐书》卷五十一《列传第一·玄宗杨贵妃》："十载正月望夜，杨家五宅夜游，与广平公主骑从争西市门。杨氏奴挥鞭及公主衣，公主堕马，驸马程昌裔扶公主，因及数挝。公主泣奏之，上令杀杨氏奴，昌裔亦停官。"

现唐代贵族女性春季的游春踏青活动,也许属于四季仕女画中的一件。[2] 还有学者提出,画中马队形成北斗七星的形状。在画里晦涩地表现这一天象,有两方面的含义。一是政治含义。用外戚虢国夫人占据帝王的传统象征物北斗的位置,以此来表达对唐代"女主"掌握权力的担忧。二是宗教含义,把虢国夫人比拟成道教神仙世界中的女神西王母,以此表达唐代宫廷对于道教仙境的崇尚。[3] 也就是说,《虢国夫人游春图》并不是纪实,而是具有政治功能的寓意画。

对《虢国夫人游春图》的研究,有点像是思维的竞赛。学者们站在各自角度做出解释,多种观点之间的碰撞,最根本的就在于对于画面图像的认知不同。所以,如何更好地建立一个认识画中图像的基础,是我们进一步的任务。

2 黄小峰《四季的故事:〈捣练图〉与〈虢国夫人游春图〉再思》,《美苑》2010 年第 4 期。

3 缪哲《〈虢国夫人游春图〉旁证》,《清华大学学报(哲学社会科学版)》,2006 年第 5 期。文中认为,画中有七匹马和其上的骑手连成北斗形状(见下图),余下那个被包围在这个北斗中的骑手,即画面第 5 位绿襦红裙者,可以视为北极星,也就是古人所说的"帝星",是天官的主宰,人间帝王的映像。

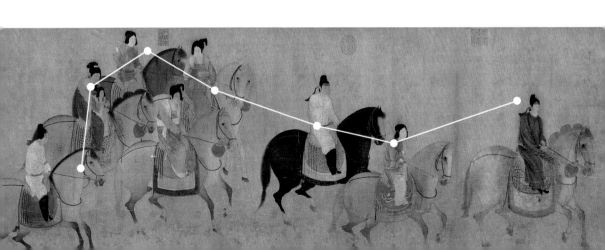

太平公主紫衫、玉带、皂罗折上巾，
具纷砺七事，歌舞于帝前。
帝与武后笑曰：「女子不可为武官，何为此装束？」
——《新唐书》

第三章

《虢国夫人游春图》中的性别

英国作家哈特利（L. P. Hartley）有一句名言："往昔如异域。"（The past is a foreign country）作为现代观众的我们和《虢国夫人游春图》之间相隔的是近千年的文化变迁。因此，当我们观看《虢国夫人游春图》的时候，需要重新建立起和过去的联系。由于绘画作品是依靠视觉形象来呈现的，所以我们要重建的主要是一种视觉上的联系。简单来说，我们第一个任务就是在画中分辨出人物的身份、性别、年龄等基本信息，来搞清楚这幅近一千年之前的画中画了些什么，从而为进一步的观察奠定基础。

上一章我们已经提到，学者们在辨认画中人物身份的时候分歧很大，连基本的性别问题都有争论。综合性别之争，焦点在画面第1、3、9人身上。

有人认为是男性，有的认为是女扮男装，还有的认为是年轻的宦官。

　　认为这三人是男性，依据是他们身穿男装。其典型标志是头上裹着的"幞（fú）头"和脚上蹬着的黑色皮靴。幞头看起来像黑色的纱帽，其实是包裹头发的头巾，不像帽子一样随时戴上去，而是每一次都需要按照一定的方式来系。黑纱在头上系好后，会在后脑勺留下左右两个长脚，形成两条长带。

　　除了幞头和靴子，圆领袍也是唐代男装的基本款。但那时的圆领不是我们今天圆领衫的概念，不是套头的休闲衫，而是带有职业装性质的男性服饰。唐代圆领袍有左右两道经过特别剪裁的衣领，穿的时候右边衣领在里，左边衣领在外，然后把领口的盘扣在肩颈

唐代壁画中头戴幞头的男性形象
出自西安东郊苏思勖墓甬道东壁
《抬箱图》（唐天宝五年）

（传）五代·周文矩　《文苑图》卷　绢本设色
纵 37.4 厘米　横 58.5 厘米　故宫博物院藏

《文苑图》中出现的头戴幞头、
身着圆领衫（圆领上的扣眼被清
晰画出）的男性形象

《虢国夫人游春图》中第 9 人圆领衫上的扣眼

交界处系起来。画面中第 9 人有扭头姿势，恰好露出了圆领上的扣眼。如此细致的描绘，在唐宋时代的绘画中是不多见的。另一幅有类似描绘的是传为五代周文矩的《文苑图》。

圆领袍的出现，可能是受到西亚、中亚文化影响的结果，在唐代，属于广义的胡服。圆领袍通常是比较修身的，其袖子是紧窄的小袖，不是宽袍大袖。圆领袍在发展过程中出现两种样式。一种像旗袍一样在下摆两侧开衩，称作"缺胯（kuà）袍"或"缺胯衫"，"胯"就是胯部的意思。袍是秋冬冷天用，有夹层，衫则是春夏暖和时用。开衩的"缺胯袍"方便了双腿的行动，尤其是骑马。另一种圆领袍不开衩，没有缺胯，称作"襕（lán）袍"或"襕衫"。

虽然都是男装，但三人有明显区别。第 3、9 两人是一样的，而第 1 人不同。第 3、9 两人穿的是白色缺胯袍，为短袍，刚刚到膝盖。而第 1 人穿着深绿色长袍。虽然也是圆领袍，但仔细看，不但长度长得多，垂到了脚面，而且两边找不到缺胯。长袍整体要宽松，看起来似乎质地也有些区别。在画白色缺胯袍时，画家描绘衣纹褶皱所用的线条比较短，而在画深绿色圆领长袍时，线条长得多，平行的长线条和放射状线条，一下子就表现出了长袍的宽大。

　　这说明，第 3、9 两人身份是一样的，第 1 人有所不同。

　　三人虽然都穿男装，但面相上没有明显的男性性征。三人都很白净，没有胡须，难怪有人会认作宦官。其实，她们三人都是女儿身，着男装表现出的是唐代女性的男装时尚。

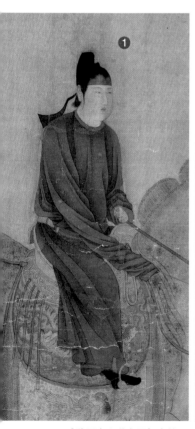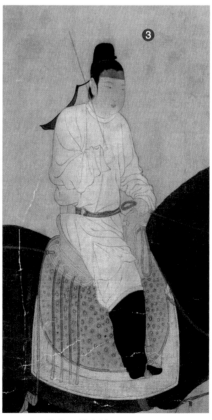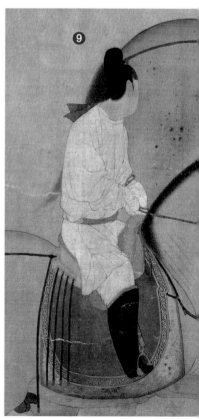

《虢国夫人游春图》中第 1、3、9 人，均为男装女性

《捣练图》中的仕女，
发际线为波折的桃形

已经有学者通过与唐代墓葬壁画中人物形象的对比，指出这三人都是男装女性。仔细看画面的话，我们可以看到三个明显的特征。第一，从三人的面部五官来看，圆润脸庞、樱桃小口、细弯的眉毛，与画中其他女性一致，显示出柔媚的女性特征。第二，三人头戴的幞头为半透明乌纱制成，透出前额的发际线为波折的桃形，这也显露出女性特征。在传为宋徽宗摹张萱的《捣练图》（全图见 104 页）中，女性的额头发际线是相同的形状。在宋人仿周昉风格的《戏婴图》中也是如此。第三，三人的鬓角为细长的一绺，末端略向耳后弯曲，甚至垂至下颌，这也是女性特征。可以对比一件旧传唐人所作、如今定为宋人摹本的《游骑图》（全图见 154—155 页），真正的男性和男装女子的区别一目了然。

《戏婴图》中
的仕女，发际
线也为波折的
桃形

南宋·佚名　仿周昉《戏婴图》卷　绢本设色
纵 30.3 厘米　横 49.3 厘米　美国大都会艺术博物馆藏

31

北宋·佚名 《游骑图》
男性

《虢国夫人游春图》
男装女性

　　她们也不是宦官。唐代艺术中的宦官形象最常见也最有特点的是具有夸张相貌特点的中年宦官，通常是厚嘴唇、高颧骨、朝天鼻。章怀太子李贤墓壁画中就有一群这种相貌的宦官。传为阎立本的《步辇图》中也有一位。有的学者认为，他们之所以长相奇崛，是因为初唐时期宦官大多由岭南、福建等地进献入宫。当然，宦官中还有一种眉清目秀的年轻宦官。不过他们的形象还是与《虢国夫人游春图》这三人的柔美面相不同。《虢国夫人游春图》中三人秀气的脸庞上还敷染了一层白粉，和画中的二位盛装女子一样，更加显示出了女性气息。

《步辇图》中的宦官形象

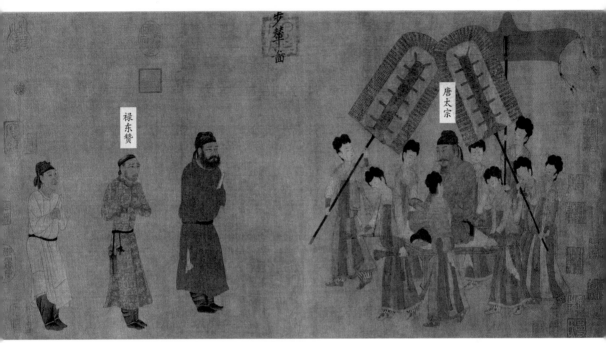

（传）唐·阎立本
《步辇图》卷 绢本设色
纵 38.5 厘米 横 129.6 厘米
故宫博物院藏

《步辇图》传为唐太宗时期的宰相画家阎立本所作，表现的是唐太宗与吐蕃赞普松赞干布"和亲"的故事。画面中，唐太宗李世民端坐在几名宫女抬着的步辇之上，正向前来迎娶文成公主的吐蕃使者禄东赞行进。禄东赞的面相、发饰和服装与他前后两位唐朝官吏不同，具有明显的西域少数民族特征。他前方身穿红袍的蓄须的官员，是引导他朝见唐太宗的唐朝官员。而他后方的无须者，就是一位唐太宗宫廷的宦官内侍，反映出这次接见活动发生在皇宫大内而非朝堂之上。

男装女性和盛装女性，所表现出的女性美是不一样的。幞头、圆领缺胯衫、小皮靴穿起，显露出英武的气质。唐代爱好男装的女子中最著名的一位，是唐高宗和武则天的爱女太平公主。《新唐书》中曾经记载，高宗与武后有一次举办宫廷宴会，太平公主穿着男装惊艳登场，来了一段胡舞。她穿着"紫衫玉带"的圆领衫、戴着"皂罗折上巾"，腰间还扎着类似武装带的"蹀躞（diéxiè）带"，上面挂着小刀、火石等工具，有点像今天的瑞士军刀。皇帝与皇后笑着："女子不可为武官，何为此装束？"[1]可见，圆领衫男装搭配蹀躞带在唐代也是军职人员常用的装束。章怀太子李贤墓中的一群年轻武士就是如此。只不过男装女性都不会随身佩带武器。

身穿男装行动起来要比女装的长裙便利许多。《虢国夫人游春图》中，两位还是少女的丫鬟穿的其实也是圆领缺胯袍。她们就是画中第 2、6 两位。不过她们的男装是与女装混搭在一起的。圆领衫是石榴红色，里面还是一条有美丽花纹的裙裤。这种混搭风也是相当特别的。

我们之所以知道她们两人是丫鬟，是因为她们头发两侧扎成两个小捆，这种发式暗示她俩是未成年的少女。其实，画中两位穿着白色圆领衫的男装女子，

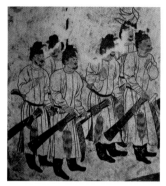

唐章怀太子李贤墓壁画《仪卫图》中的年轻武士，身着圆领衫，腰挂蹀躞带

1《新唐书》卷三十四《志第二十四·五行一》："高宗尝内宴，太平公主紫衫、玉带、皂罗折上巾，具纷砺七事，歌舞于帝前。帝与武后笑曰：'女子不可为武官，何为此装束？'近服妖也。"

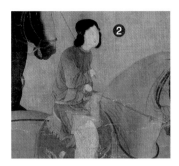

《虢国夫人游春图》中的丫鬟

唐懿德太子李重润墓壁画《列戟图》中穿襕袍的官员

应该也是侍女。这种白色圆领缺骻袍形象，在唐代墓葬艺术图像中，常用来表现陪衬在主要女性人物旁的侍女。她们在画中重复两次，并且有一位甚至只有背脸，透露出了附属和陪衬的地位。

相比起来，领头的男装女子有所不同，她所穿的长及脚面的圆领袍，不但不是缺骻袍，颜色还很特别，是深绿色。上面还用金线绣有团花飞鸟图案，显得不同凡响，堪为点睛之笔。这件圆领长袍，最有可能是唐代式样的"襕袍"。所谓"襕"，和"栏"意思相同，就是分栏。所以"襕袍"最明显的特点就是在袍子膝盖以下的部分加一条横栏，也就是一道缝线，把长袍分成上下两个部分。这也是"襕袍"和"缺骻袍"在外观上的主要区别。在唐代传世绘画、墓葬壁画等许多图像材料中，都可以看得到穿"襕袍"的男性。

"襕袍"出现在隋朝前后，在唐朝开始盛行，一直沿袭到明代。"襕袍"最初是官员和有身份的士人阶层的穿着，但在唐代流行开来之后，社会中其他阶层无论贵贱也都可以穿。到了宋代以后，又开始收紧，能够身穿"襕袍"的，以官员和知识阶层为主。襕袍的具体形式也在不断改变。唐代的"襕袍"是圆领窄袖。到了宋代以后，窄袖依然存在，又逐渐发展出宽袍大袖的襕袍，成为文官乃至进士和国家各类官学生

的规定服装。这样一来，气质也从英姿挺拔变成了儒雅文气。

　　唯一使我们还不能完全确定这件深绿色长袍就是唐代襕袍的，是长袍下部没有看到襕线。有两种可能性来解释这一点。一种可能是本来画了，但是现在看不到了。如果我们放大画面，会发现画上有一块面积不小的破损，恰好就在膝盖下部的位置，也许这里原来曾画有横线。另一种可能性就是画上确实没有画出襕线，但仍然可以算作襕袍的变体。这种可能性牵扯到宋代以后的襕袍形式，在本书第七章我们还会讲。

　　这件疑似襕袍暗示出，画中第 1 人的身份特殊。也许有人会问：既然刚才已经说了，襕袍在唐代后来贵贱通服，并不能作为明确的身份地位的区别，那怎么透露出她地位特殊呢？没错，男子穿襕袍确实是这个问题。但女子穿襕袍就不一样。从现存的唐代绘画图像来看，女性着男装大都是缺胯袍，穿襕袍的例子很少见。目前，研究唐代男装女子形象的学者，只在唐代墓葬绘画图像中找到过两个例子。一个是昭陵的陪葬墓、唐太宗韦贵妃墓中的一位男装侍女，穿着红色的圆领襕袍。另一个是唐玄宗武惠妃，即贞顺皇后墓中石椁上线刻的一位男装女性。这两个例子都出自高等级的贵妃甚至皇后级别的贵族女性墓，体现出最

（传）五代·顾闳中《韩熙载夜宴图》中身着襕袍的男子

《虢国夫人游春图》中第 1 人疑似身着襕袍

唐武惠妃墓石椁线刻画
男装女性形象

唐·佚名
《树下人物图》屏风
纸本设色
纵 140 厘米　横 56 厘米
日本东京国立博物馆藏

身着襕袍、头戴羃䍠的
女性形象，亦有观点认
为身穿襕袍者为男性。

高等级的宫廷丧葬艺术水准。墓中男装女性的形象已经有了常见的缺胯袍形象，之所以再加上襕袍女子，是为了营造出更为多样的女性艺术形象。虽然缺胯袍和襕袍在服装制度的层面并没有高低之分，只是不同的样式，但可能在流行风尚方面有所区分。作为女性的时尚男装，襕袍在人们心目中应该比缺胯袍更高等。武惠妃墓石椁上的线刻人物就透露出了这个信息。华丽的石椁上，内壁十块石板上都有人物线刻，全都是女性形象，像是一个由十个画面组成的屏风。每一块石板上都描绘了至少二位女性，从形式上看是一主一仆，"主"画得比"仆"更大。"主"在前，多是身着华丽艳装的贵族女性，"仆"在后，有的穿女装，有的穿男装。有一块石板上的形象最特别。一主一仆两个形象，全都穿男装。"主"在前，穿着襕袍，扭身向后，手做兰花指，姿态生动，眉间还有花钿。"仆"在旁边拱手肃立，穿着缺胯袍。

在同一个画面上出现两种圆领男装的对比，还有一件作品，即在新疆吐鲁番发现的一幅唐代绢画屏风实物。其形式和武惠妃墓石椁线刻画很相似，都是唐代屏风画中典型的树下人物。画面也是一主一仆两个男装女性形象。女主人正穿着襕袍，侍女则是圆领缺胯袍。人们过去对这幅屏风感兴趣的是女性头上戴的

"羃羅（mìlí）"，大约相当于旅行时遮风挡雨乃至遮蔽面容的风帽。其实她穿着的这件十分宽大的橘红色襕袍也告诉了我们很多信息。

回到《虢国夫人游春图》。我们现在不仅可以肯定地说画面中所有人物都是女性，还可以进一步判断

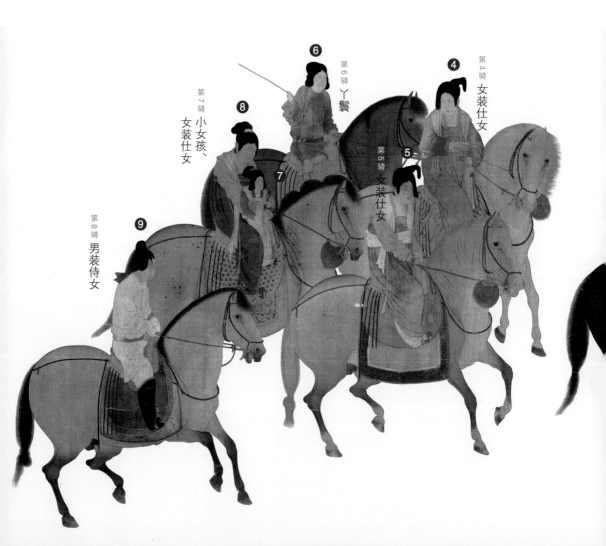

谁是未成年的丫鬟，谁是男装打扮的侍女，甚至可以猜测谁又是身份特别的人。当然，这个问题又绕回到了上一章的老问题：虢国夫人在哪里？下一章，我们将请出历史中的虢国夫人，希望她能解答我们的疑惑。

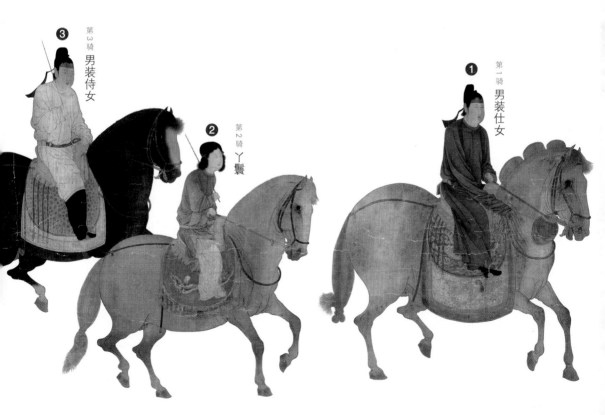

❸ 第3骑 男装侍女

❷ 第2骑 丫鬟

❶ 第一骑 男装仕女

贵妃姊虢国夫人，
国忠与之私，
于宣义里构连甲第，
土木被绨绣，栋宇之盛，两都莫比，
昼会夜集，无复礼度。
——《旧唐书》

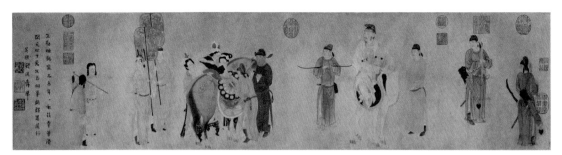

元·钱选 《贵妃上马图》卷 纸本设色 纵 29.5 厘米 横 117 厘米 美国弗利尔美术馆藏
图中描绘了在侍从簇拥下上马的杨贵妃形象

第四章
虢国夫人的"黑历史"

　　为什么在《虢国夫人游春图》中很难确定谁是虢国夫人？答案是：因为虢国夫人没有明确的标识能够让我们认出她来。

　　要认出一个人，就必须找到他／她的独特标志。要么是相貌，要么是服装道具，要么是行为。就像杨贵妃，可以从念诵经文的白鹦鹉，或者侍从簇拥下上马等图像标识中认出来。作为杨贵妃的亲姐姐，虢国夫人是否也拥有自己的专属图像标志呢？答案是否定的。无论是正史还是野史，都没有构造出有关虢国夫人的完整故事系统。零零散散的一些故事，只能提供一些关键词：有权势的贵妇、喜欢化淡妆、喜欢奢侈品、喜欢骑马出行、偷情、夜明枕、有男人的气概和狠劲。但这些都称不上标志。

赤峰宝山辽墓 2 号墓北壁壁画《杨贵妃教鹦鹉图》

也许大家不相信，虢国夫人好歹也是知名历史人物，历史中怎么会没有清晰记载呢？下面，我就带大家一起来追踪一下虢国夫人的历史形象。

古代的正史中都有"列传"，相当于官方审核的个人档案。但虢国夫人在两种唐代正史《旧唐书》《新唐书》中都没有传记，只有附在杨贵妃和杨国忠传记里的零星记载。两唐书都是唐代灭亡以后编写的。《旧唐书》编成于五代时期，《新唐书》编成于北宋时期。尽管严肃的古代历史学家尽可能搜集遗留的唐代文献来编书，但需要依靠想象、猜测而补上的历史缺环不在少数。这就造成了虢国夫人几乎完全负面的历史形象。

"虢国夫人"是一个封号，历史中有好多位"虢国夫人"。[1] 作为杨玉环亲姐姐的这位，名字已经被历史遗忘，她在大家族的同辈女性中排行第三，所以也称"杨三娘"。她有四个同胞姊妹，她排第二，前面是韩国夫人，后面是秦国夫人，再后是杨玉环。小妹杨玉环的生卒年是 719—756 年。虢国夫人几乎和小妹死于同一个时间段，大概只略晚一些天。生年不详，应该比小妹大至少四岁，死时应是四十岁出头。

令人颇为意外的是，虢国夫人的死在两唐书中有极富有戏剧性的渲染，甚至连她死前最后一句话我们

[1] 唐朝得到"虢国夫人"封号的女性至少有三位。第一位是来自高丽的将领王毛仲的妻子，第二位是宦官将军杨思勖（xù）的妻子南宫氏，第三位就是唐玄宗宠妃杨玉环的姐姐。唐末五代时，后唐庄宗李存勖的妃子夏氏也被封为"虢国夫人"。北宋时，"虢国夫人"依然是常见的封号。宰相韩琦之孙韩治的妻子文氏，是文彦博孙女，她去世后被诏封为"虢国夫人"。南宋周必大的曾祖母郭氏，也被封为"虢国夫人"。

都知道：

马嵬之诛国忠也，虢国夫人闻难作，奔马至陈仓。县令薛景仙率人吏追之，走入竹林。先杀其男裴徽及一女。国忠妻裴柔曰："娘子为我尽命。"即刺杀之，已而自刭，不死，县吏载之，闭于狱中。犹谓吏曰："国家乎？贼乎？"吏曰："互有之。"血凝至喉而卒，遂瘗（yì）于郭外。（《旧唐书·杨贵妃传》）

这一段记载很有文学色彩，像放电影一样把一个个画面展现出来。在听到杨贵妃和杨国忠死讯之后，虢国夫人与杨国忠的妻子裴柔一起逃离长安，沿着玄宗出逃的路线奔赴陈仓（今陕西宝鸡陈仓区）。哪知道一位想立功的陈仓县令派官兵尾随追杀。虢国夫人误以为是安禄山叛军，眼见无力回天，在生命最后的时刻，为了不落入贼军之手，她先是拔剑亲手将自己已经成年并已嫁娶的一双儿女刺死，然后应杨国忠妻子裴柔的哀求，也将她刺死，最后，挥剑自刭。自刭后，她并没有立即死去。被带到狱中后，气管已被割开的她艰难地问了狱吏一句话："国家乎？贼乎？"她应该对自己的死很不甘心。她想知道：究竟是皇帝要杀我，还是叛军要杀我？狱吏回答："都有。"虢国夫人的遭遇折射出混乱时期女性作为牺牲品的命运。

附着在杨贵妃传记里的虢国夫人，简直就是杨贵妃的影子，二者有一种镜像关系。杨贵妃得宠后，虢国夫人和家族里的其他兄妹才得以拥有权势。杨贵妃被赐死后，虢国夫人及杨家兄妹也被历史埋葬。可以说，虢国夫人享受着杨贵妃的荣耀，也承担着杨贵妃的黑历史。

她和杨贵妃一样，都很美艳，也懂得依靠自己的美艳去获得更多资源。她在正史中，与族兄杨国忠有私情。在野史中，甚至传出和唐玄宗及其兄弟的暧昧。这在今天看起来错乱的感情生活颇有点像杨贵妃。在正史中，杨玉环先嫁给玄宗之子寿王为王妃，后来直接成为玄宗宠妃。而在野史中，也传出和安禄山的暧昧。虢国夫人和杨玉环一样，都很会利用裙带关系干预朝政。杨贵妃自不必说，杨国忠的发达就是因为与贵妃和其姊妹的关系。在两唐书中，记载过一次虢国夫人的受贿，她收受一位官员"五百金"，利用关系使唐玄宗将其政敌贬官。这是正史记载中虢国夫人唯一一次不法行为。[1]

"黑历史"并不意味着真历史。文献中对于虢国夫人的记载，属于"安史之乱"之后对唐玄宗和杨贵妃的浪漫和矛盾叙事中的一部分。尽管如今我们已经很难完整而客观地勾勒出虢国夫人的历史形象，但后

元·任仁发　《张果见明皇图》（局部—唐玄宗形象）
绢本设色
纵 41.5 厘米　横 210.4 厘米
故宫博物院藏

1《旧唐书》卷一百《列传第五十·裴漼》（附裴宽）："（裴敦复）因令子婿以五百金赂于贵妃姊杨三娘。杨氏遽为言之，明日贬（裴）宽为睢阳太守。"

2《新唐书》卷七十六《列传第一·杨贵妃》："而虢国素与国忠乱,颇为人知,不耻也。每入谒,并驱道中,从监、侍姆百余骑,炬蜜如昼,靓妆盈里,不施帏障,时人谓为'雄狐'。"

3《南山》出自《诗经·齐风》。诗曰:"南山崔崔,雄狐绥绥。鲁道有荡,齐子由归。既曰归止,曷又怀止?葛屦(jù)五两,冠緌(ruí)双止。鲁道有荡,齐子庸止。既曰庸止,曷(hé)又从止?"
汉代以来的儒家学者认为,这是一首讽刺齐襄公荒淫无耻和鲁桓公懦弱无能的诗歌,表达对齐襄公、文姜这对乱伦兄妹的不齿。

代人基于各自立场而讲述的虢国夫人的负面故事,值得我们去谨慎看待。

在历史记载中,虢国夫人有诸多"污点"。

第一个污点,是她和杨国忠的私情。《新唐书》中说他们两人"宣淫不止"。作为北宋编订的唐朝官方正史,相当于盖棺定论。两唐书还说,当时的人讽刺他们两个是"雄狐"[2],这个典故出自《诗经·齐风·南山》:"南山崔崔,雄狐绥绥。"[3]高耸的南山象征身居高位的君主,而在山中徘徊、寻找配偶的雄狐则象征个人私欲。

杨家的父亲早卒,在杨玉环于天宝四年(745)册封贵妃、成为实际上的玄宗皇后时,家中还有母亲与三个姐姐。按照唐代制度,贵妃去世的父亲被追赠为"齐国公",其母被封为"凉国夫人"。三个姐姐也都在天宝七年(748)十月,在华清宫,也就是俗称的"华清池"被唐玄宗封为"国夫人"。大姐封"韩国夫人",三姐封"虢国夫人",八姐封"秦国夫人"。

在长安城中,发达后的杨国忠与杨氏三姐妹开始重新规划府邸,决定搬到同一个"高档小区"——宣阳坊,位于长安朱雀大街东边,靠近皇宫兴庆宫和著名的东市。在宣阳坊里,几个人的宅邸都在靠东部,相互挨得很近。不过两唐书中专门挑出杨国忠和虢国

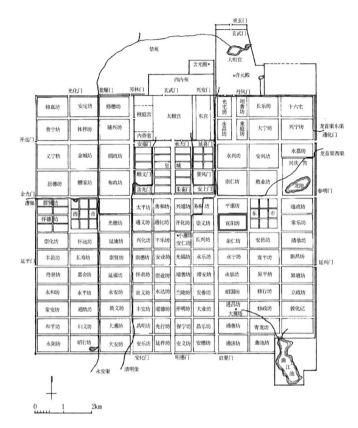

唐长安里坊示意图
（出自李孝聪《中国城市的历
史空间》）
宣阳坊位于皇城东南角、东市
西侧

夫人来讲，说他俩干脆把宅邸连在一起，构建起一片在首都无出其右的小型宫殿，以便于偷情淫乱。按唐书的描述，除了平时私会宴饮，虢国夫人与杨国忠还常常一起上朝。唐书记载，每到入宫朝贺的日子，都是凌晨上朝，两个人联辔（pèi）而行，随行的是百余人的超豪华马队，一字排开，连绵有一里地长，手擎的火炬照亮天空，亮如白昼。据说他二人一起出行时也不用帐幔挡着，毫不避嫌。[1]

以上这些证据——住得很近，一起骑马上朝，不用帷幔遮掩——都算不得很硬的不正当关系的证据。

1《旧唐书》卷一百六《列传第五十六·杨国忠》："贵妃姊虢国夫人，国忠与之私，于宣义里构连甲第，土木被绨（tí）绣，栋宇之盛，两都莫比，昼会夜集，无复礼度。有时与虢国并辔入朝，挥鞭走马，以为谐谑，衢路观之，无不骇叹。"

2 命妇：中国古代受帝王封号的妇女。宫廷中嫔妃等称为"内命妇"，宫廷外臣下之母、妻称为"外命妇"。命妇享有各种仪式礼节上的待遇。

3 穆兴平、魏鹏《唐代命妇及命妇制度探究——兼谈唐代女官》，《乾陵文化研究》（十一），三秦出版社，2017 年。

骑马本来就是唐代女性司空见惯的出行方式，抛头露面不是禁忌，不一定要用全遮蔽的帷幔。"虢国夫人"作为朝廷外命妇[2]，也属于国家官僚系统的一部分。但她们通常是因为自己的丈夫、孩子、姐妹而获得荣誉，所以不参与朝政。所需要做的，是参与国家和宫廷的各类重要典礼。外命妇们还需要在一年固定的五个日子，即元旦、冬至两大朝会，以及立夏、立秋、立冬日进宫参拜皇后、皇太后。此外，宫廷宴饮游乐时，外命妇通常也要参加。唐玄宗每年冬天去华清宫，包括虢国夫人在内的宫廷内外命妇都需要一同前往。[3]所以说，虢国夫人和杨国忠一起上朝，不是什么罕见的事情。他们住的宣阳坊离热闹的东市这么近，出行时有围观群众，也是再正常不过了。

退一步说，杨国忠与虢国夫人的私情可能确实是真的，但是并没有那么不堪。他们两人虽然是亲戚，但只是族中远亲，没有太近的血缘关系。两唐书中说他们两人发生不正当关系，也是在虢国夫人丈夫去世之后。虢国夫人的丈夫姓裴，可能是唐代的河东望族裴氏的一位成员，二人育有一子一女，但他大概在杨玉环被封为贵妃的 745 年后不久就去世了。对于守寡的虢国夫人来说，她投入新的感情没有太大问题，也许稍微有非议的是她可能在丈夫去世后不久就认识了

杨国忠。倒是杨国忠是有妻子的。他的妻子裴柔，是蜀地的妓女出身。

用今天的女性视角来看，虢国夫人的情感问题作为个人选择，没有什么可非议的。但是因为杨贵妃的裙带关系，这段感情就很容易在正史中演变成为无法约束的权力和腐败。虢国夫人的奢侈生活，便是她的第二个污点。

奢侈到什么程度呢？两唐书中都说，杨贵妃的三个姐姐虢国夫人、韩国夫人、秦国夫人单单是"脂粉钱"一项，每人每年都要花掉国家一千贯，即一百万钱。按照当时的首都房价，可以买一所几十亩的大宅院。[1] 其实，从唐朝的礼仪制度来看，这种"脂粉钱"是国家给享受"国夫人"称号的贵族女性正常的津贴福利，类似于男性官员的俸禄。相比之前的皇后武则天为开凿龙门石窟卢舍那大佛而捐出脂粉钱二万贯，虢国夫人的脂粉钱就小巫见大巫了。在晚一点的唐代宗李豫宝应年间（762—763），官员皇甫政的妻子陆氏去寺院求子，发愿说一旦怀孕，就捐助寺庙"脂粉钱百万"来画壁画，数目与虢国夫人相同。虽然不知道是否是一年的脂粉钱，还是数年累计，但可见地方官的妻子作为级别低一些的外命妇，同样能够获得国家不菲的脂粉钱。

1 杨清越、龙芳芳《长安物贵 居大不易——唐代长安城住宅形式及住宅价格研究》，《乾陵文化研究》（六），三秦出版社，2011年。

河南洛阳龙门石窟奉先寺
卢舍那大佛

《三辅黄图》书影

"木衣绨绣，土被朱紫"一句出自该书卷一"咸阳故城"。

两唐书中刻意凸显虢国夫人的脂粉钱，是为营造她的奢侈形象做铺垫。喜欢华丽建筑，无论古今，都是奢侈腐败生活的标配。《旧唐书》中说，宣阳坊中虢国夫人和杨国忠的住宅不仅大，还在木构建筑上包裹着有美丽花纹的丝绸——"土木被绨（tí）绣"。这种描写常用来想象一种极端的奢侈。比如唐代人普遍对于秦始皇阿房宫有瑰丽想象。中国地理学的一本早期著作、由唐代人增补的《三辅黄图》中，描述秦代的咸阳宫殿，就说"木衣绨绣，土被朱紫"，字面意思是建筑上包裹着彩绣的丝绸，夯土的墙体上铺盖着红紫二色的纺织品。南朝沈约编的《宋书》中，讲述南朝宋世祖刘骏的奢侈之风时，也说"土木衣绨绣"。虢国夫人的家宅中是否真的全都铺上华丽的纺织品呢？不太可能，这更多是一种对奢侈的想象性修辞了。南宋人潘自牧所编的百科全书《记纂渊海》中，专门列出"奢侈"这个条目，罗列各种奢侈的标志，其中就有"木衣绨绣，土被朱紫"。这个形容词最早的来源是东汉班固《汉书·东方朔传》。东方朔劝说汉武帝远离奢靡之风时，委婉批评皇帝的宫殿里"土木衣绮绣，狗马被缋（huì）罽（jì）"。不仅土木建筑全裹着绣花的丝绸，连狗

明·仇英
《金谷园图》轴
绢本设色
纵 172.5 厘米　横 65.7 厘米
日本京都知恩院藏

金谷园系西晋大臣、巨富石
崇的别墅园苑，位于洛阳北
郊。《水经注·谷水》："谷
水……东南流历金谷，谓之
金谷水，东南流径晋卫尉卿
石崇之故居。"石崇与同僚
王恺斗富，金谷园内极尽奢
华。据《世说新语·汰侈》
记载："君夫〔王恺〕作紫
丝布步障碧绫里四十里，石
崇作锦步障五十里以敌之。"
这幅由"明四家"之一仇英
所画的《金谷园图》，描绘
的正是石崇在金谷园中接待
来客的情景。图中被紫色丝
绸包裹的廊亭就像给木结构
的建筑穿上了丝绸，正是对
"木衣绨绣"的写照。

《金谷园图》中被紫色丝绸包裹着的长廊

和马身上都穿着彩色的毛织物。这本来是夸张的形容，但唐代的时候有一种说法认为"木衣绨绣，土被朱紫"是写实，是说建筑上画满了建筑彩画。如果是这样，那么就不太能够用来形容奢侈之风了，因为建筑彩画是古代建筑一种特定的装饰，是完全符合礼仪制度的。"木衣绨绣"的文学修辞激发了对奢靡生活的视觉想象。一个有趣的后代例子是明代画家仇英所画的《金谷园图》，描绘东晋奢侈生活的代表石崇的园林。画中是园林中的长廊建筑，整个建筑都被花纹复杂的紫色丝绸包裹着。这不正是"木衣绨绣"的写照吗？

在史书记载中，虢国夫人奢侈生活的一大证据是有两处宅邸，一处是长安城内宣阳坊的家宅，另一处是长安东北三十公里的临潼华清宫旁边的别墅。先说家宅。安禄山占领长安的时候，其部将田乾真被封为京兆尹，就征用虢国夫人家宅作为府邸。"安史之乱"后，郭子仪第六子郭暧娶了唐代宗的女儿昇平公主，这里就成为公主驸马的府邸。再后来，公主去世，这里就被改成了"奉慈寺"，以作为追荐公主的官方寺庙，有僧人四十名，只是一个小规模的寺庙。[1] 昇平公主其实是虢国夫人的姐姐韩国夫人的外孙女。韩国夫人的丈夫是秘书少监崔峋，他们生了一位女儿崔氏，嫁给了唐玄宗之孙、后来的唐代宗李豫为妃，先后生

1 《酉阳杂俎·续集》卷六《寺塔记下》："宣阳坊奉慈寺，开元中，虢国夫人宅。安禄山伪署百官，以田乾真为京兆尹，取此宅为府，后为郭暧驸马宅。今上即位之初，太皇太后为昇平公主追福，奏置奉慈寺，赐钱二十万，绣帧三车，抽左街十寺僧四十人居之。"

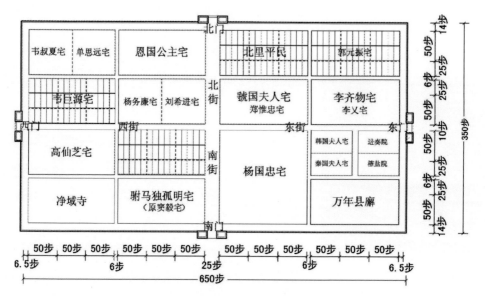

720—756 年间宣阳坊内用地格局平面推测图
（出自贺从容、王朗《唐长安宣阳坊内格局分析》）

宣阳坊鸟瞰示意图
（出自贺从容、王朗《唐长安宣阳坊内格局分析》）

| 太平坊 | 善和坊 | 兴道坊 | 务本坊 | 平康坊 | 东　　市 | | 道政坊 |

宣阳坊、兴化坊、靖善坊的位置

了召王李偲（cāi）、郑王李邈以及昇平公主。所以，昇平公主住在宣阳坊虢国夫人旧宅，又与外祖母韩国夫人旧宅相比邻，她后来又被封为"虢国大长公主"，看来都是有所用意的安排了。[1]

当时的长安城内，大大小小的寺庙有二三百所。大型的寺庙如大兴善寺、大荐福寺、大慈恩寺、大安国寺等都有僧尼数百至数千人，占地常常能达到一个小坊的全部或大坊的一半，约有四分之一平方公里。比如大兴善寺占据整个靖善坊，根据考古实测，靖善坊总面积约为261,082平方米。[2]宣阳坊是长安城的大坊，考古实测东西长1022米，南北长540米。除去

1 郭海文、张平、刘紫祺《新出唐代昇平公主墓志研究》，《唐史论丛》第二十九辑，三秦出版社，2019年。

2 孙昌武《唐代长安的佛寺》，觉醒主编《觉群·学术论文集》第三辑，宗教文化出版社，2004年。

道路及其他公共面积，奉慈寺或者说其前身虢国夫人宅，约占整个坊的十六分之一，大约 16,207 平方米，折合 31 唐亩左右。[1]

可以看出，虢国夫人的宅邸在规模上并没有特别出格，基本上就相当于公主府，与"国夫人"的尊贵称号也是相称的。至于虢国夫人在骊山华清宫东边的别墅，规模有多大，不得而知。有一种看法，认为唐玄宗在华清宫旁赏赐杨国忠别墅，同时也赐给杨氏三姐妹别墅。不过"赐第"一说，出自北宋初年官员乐史的《杨太真外传》，没有明确证据，所以也不排除是虢国夫人自己买地建造的。唐代的京城官员、贵族，很喜欢在骊山附近建造别墅，唐代皇帝在冬天去骊山泡温泉是一个传统。曾做过宰相的韦嗣立就在骊山鹦鹉谷建造了他的"东山别业"，唐中宗还在景龙三年（709）冬天带着百官去他的别墅中举行盛大宴会。[2]

除了正史记载，在笔记小说等野史中，虢国夫人还有第三个污点。晚唐时代的文官郑处诲所写的《明皇杂录》（约成书于 835 年）中，记载了虢国夫人巧取豪夺韦嗣立旧宅的故事，这个故事在宋代以来被广泛转引，成为虢国夫人黑历史中最引人憎恨之处。故事里的虢国夫人倚仗权势强抢住宅，十分可恨。一天中午，韦嗣立的儿子们刚吃完饭，家中突然来了不速

1 贺从容、王朗《唐长安宣阳坊内格局分析》，《中国建筑史论文汇刊》第四辑，清华大学出版社，2011年。

2《旧唐书》卷七《本纪第七·中宗》："（景龙三年十二月）庚子，幸兵部尚书韦嗣立庄，封嗣立为逍遥公，上亲制序赋诗，便游白鹿观。"《旧唐书》卷八十八《列传第三十八·韦嗣立》："尝于骊山构营别业，中宗亲往幸焉，自制诗序，令从官赋诗，赐绢二千匹。"《唐诗纪事》："韦嗣立庄在骊山鹦鹉谷，中宗幸之。"

3 郑处诲《明皇杂录》卷下："杨贵妃姊号虢国夫人，恩宠一时，大治宅第。栋宇之华盛，举无与比。所居韦嗣立旧宅，韦氏诸子方午僵息于堂庑间，忽见妇人衣黄罗帔衫，降自步辇，有侍婢数十人，笑语自若，谓韦氏诸子曰：'闻此宅欲货，其价几何？'韦氏降阶曰：'先人旧庐，所未忍舍。'语未毕，有工数百人，登东西厢，撤其瓦木。韦氏诸子乃率家童，挈其琴书，委于路中，而授韦氏隙地十数亩，其宅一无所酬。"

之客。虢国夫人坐着步辇，带着几十个仆从闯进来，直接就问宅子卖不卖。韦氏子弟回答是先人留下的产业，当然不卖。话音未落，虢国夫人早已准备好的几百个工匠已经爬到了宅子的房顶上开始揭瓦拆屋。韦家人只能带着随身的东西搬走，最后宅子被强占，虢国夫人只给了韦家十来亩边角的隙地，其他一分钱都没有。3

这个故事有诸多疑点。当时韦嗣立尽管已经去世三十年，但他的三个儿子韦孚、韦恒、韦济都是朝廷命官，长期出入地方与中央。尤其是三子韦济，在天宝七年（748）为河南尹，管辖着东都洛阳。天宝九年（750）升任"尚书左丞"，是相当重要的官员。天宝十一年（752），出为冯翊太守，不久后被召回京师任"仪王傅"，也即玄宗第十二子、仪王李璲的老师，是从三品高官。不过此时他得了风疾，上表请辞，玄宗没有允许，于是暂时停官养病，在754年去世。虢国夫人真的能够像《明皇杂录》中所说当着"韦氏诸子"的面拆人家房子吗？按照《明皇杂录》的记述，虢国夫人强占的韦嗣立旧宅应该不是其著名的"东山别业"，而应是长安城中的宅邸。由于虢国夫人宅在宣阳坊，因此如果她真的强占韦氏旧宅，那么韦嗣立的宅子也应是在宣阳坊。不过，这就与目前的文献材

（传）北宋·郭忠恕摹王维《辋川图》明代石刻本
纸本拓片　纵 31.75 厘米　横 825.5 厘米
美国芝加哥东方图书馆藏

唐代的官员、贵族纷纷在长安附近营建山庄别墅。
最著名的要数宋之问建造的辋川山庄，位于长安东
南部蓝田县，距离长安城区约六十公里。后来被王
维买下并改造。王维还把辋川山庄画成图画，从后
代的临仿本中可以想象其庞大规模和秀丽景色。

1 李阳《唐〈韦济墓志〉考略》，西安碑林博物馆编《碑林集刊》（六），陕西人民美术出版社，2000 年。

料相左了。

韦嗣立有好几处产业，在长安、洛阳两京和老家河南郑州附近都有宅邸。他在长安郊外有别墅，就是著名的"东山别业"，在荥阳东北部岩邑的西原也有别墅。这两个别墅都被儿子继承下来。韦济还对"东山别业"进行了增建，筑场开圃，有树木近万株，时常在此招待亲朋密友，举行宴会。韦嗣立父子几人都曾在陕西、河南长期为官。韦嗣立最后是在洛阳归德坊逝世的，他在洛阳的宅邸应该就是在这里。至于他在长安城中的家宅，也不在宣阳坊，而是在兴化坊。因为其子韦济就是在兴化坊家中去世。这里很可能就是父亲韦嗣立当年在长安城的家宅。[1]

兴化坊和宣阳坊隔着四个坊的距离，从面积看是个小坊，但不要小看它，这里在当时还住着邠（bīn）王李守礼，有他的邠王府和宅邸。1970 年，这里还发现了著名的何家村藏宝。《明皇杂录》中明目张胆抢夺韦嗣立家宅、骄横的虢国夫人形象，大概率是个基于某些知识的虚构。

唐代文献本来就少，要想在正史记载的蛛丝马迹中看到虢国夫人真实的生活十分困难。对于唐朝人来说，虢国夫人在"安史之乱"后不久就成为一个与杨贵妃绑定在一起的怀古形象，各种想象性和道德性的观点左右了人们对于她的理解。这其中，流传广泛的诗歌发挥了关键作用。

三月三日天气新，
长安水边多丽人。
态浓意远淑且真，
肌理细腻骨肉匀。
绣罗衣裳照暮春，
蹙金孔雀银麒麟。
——唐·杜甫《丽人行》

第五章

当诗歌成为历史：
虢国夫人的文学形象

大家还记得第一章我们一起看过的几件历代虢国夫人图吧？它们都和两首唐诗有关，一首是杜甫《丽人行》，另一首是张祜《集灵台》。台北故宫博物院藏《丽人行图》点明和杜甫的关系，仇珠《虢国夫人早朝图》则因《集灵台》诗得名。这两首诗在不断被人吟咏的过程中，从文学作品变成了历史作品，成为后人认识虢国夫人的"第一手材料"。接下来，我们就来读一读这些诗篇，并要思考一个问题：诗歌与文学是怎样参与塑造后世理解的虢国夫人形象的？

首先来读张祜《集灵台》，这首诗比《丽人行》对虢国夫人的描写更多。《集灵台》是一篇绮丽的宫词，共有两首，第一首写杨贵妃，第二首写虢国夫人：

集灵台·其一

日光斜照集灵台，红树花迎晓露开。

昨夜上皇新授箓，太真含笑入帘来。[1]

集灵台·其二

虢国夫人承主恩，平明骑马入金门。[2]

却嫌脂粉污颜色，淡扫蛾眉朝至尊。[3]

1 上皇：指唐玄宗。
　授箓：一种道教仪式。
　太真：指杨贵妃。
2 平明：天刚亮。
3 淡扫蛾眉：轻淡地画眉。指
　妇女淡雅的妆容。

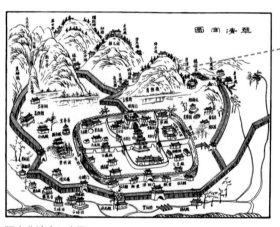

长生殿，一名集灵台。
《旧唐书》卷九《本
纪第九·玄宗下》：
"新成长生殿，名曰
集灵台，以祀天神。"

骊山华清宫示意图
出自清乾隆《临潼县志·唐华清宫图》

　　"集灵台"是唐代行宫华清宫（也即华清池）中的一座高台，用来举行祭祀神灵的仪式。在张祜浪漫的诗句中，高台上却有两位绝色佳人，一位是杨玉环，另一位是虢国夫人。张祜描写的虢国夫人正是骑马早朝的形象。诗中的虢国夫人颇有个性，竟然不愿涂抹脂粉，而要自然本色，似乎有意要与唐代女性的浓艳装扮区别开来。

华清宫海棠汤遗址
曾是杨贵妃的专用沐浴汤池

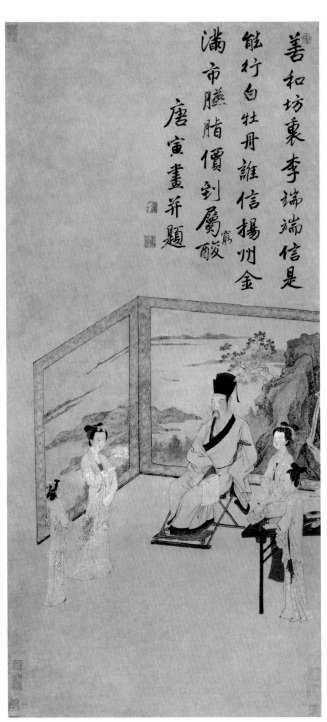

善和坊裏李端端信是
能行白牡丹誰信揚州金
滿市臙脂價到屬窮酸
唐寅畫幷題

明·唐寅
《李端端图》轴
纸本设色
纵 122.7 厘米　横 57.3 厘米
南京博物院藏

画中的唐代美人是扬州名妓李端
端，她手持白牡丹，正在请一位诗
人为她做一首诗，希望借助这位才
子的赞扬而增加身价。这位诗人据
说是当时的风流才子崔涯，也有说
法认为是其好友张祜。画中表现了
青楼之景。风流才子与青楼女子的
暧昧关系是画家着力刻画的对象。

张祜是一位中晚唐时代的二线诗人，他和更著名的杜牧是好朋友。虽然同样才情勃发，但时运不济，当时的文学名流白居易、元稹偏偏看不上他。后来他在扬州活动，常常出入于二十四桥[1]的青楼之中。他的诗小巧隽永，在风月场中声名远播。这位轻浮的风流才子，诗歌也颇具暧昧的情色意味。《集灵台》诗就是这样。试想，这样一位不仅根本没机会当官、时代还比虢国夫人晚约八十年的诗人，怎么可能了解当年的宫廷秘辛呢？

尽管张祜没这个条件，杜甫却有。杜甫既在首都当过官，又和虢国夫人年纪相仿，他完全有可能见过贵妃和虢国夫人。所以，人们对于杜甫笔下的唐朝宫廷是深信不疑的。

张祜《集灵台》诗在很长的时间内，都被视为杜甫的作品。北宋初年一位名叫乐史的文官根据各种唐代诗文传奇编写了一篇《杨太真外传》，其中除了描写了杨贵妃的传奇，还根据《集灵台》

（传）元·赵孟頫　《杜甫像》轴　绢本设色　纵 143 厘米　横 51 厘米　故宫博物院藏

诗对虢国夫人进行了想象性的复原：

> 虢国夫人不施粉妆，自有美艳。杜甫诗云："虢国夫人承主恩，平明上马入宫门。却嫌脂粉污颜色，淡扫蛾眉朝至尊。"

《张承吉文集·卷第五》书影
南宋蜀刻本 中国国家图书馆藏
"集灵台二首"条目

《集灵台》诗的作者究竟是杜甫还是张祜？在南宋时代刊刻的张祜文集中有了答案。

乐史不但把《集灵台》当作杜甫之作，更是第一次把文学性的诗歌用作建构杨贵妃和虢国夫人的历史资料。从此以后，天生丽质，不化浓妆，只是稍微画一画眉毛便俨然成了虢国夫人的标志。敢这么面见皇帝，一定深得帝王喜爱，并且有很强的个性吧。

《集灵台》诗的作者究竟是杜甫还是张祜？这个问题曾经困扰了许多人。其实在南宋时代刊刻的张祜文集中早就有了确定答案。蜀刻本《张承吉文集》中收入《集灵台》诗，在虢国夫人一首的下面有一条注解："又云杜甫，非也。"

话说回来，曾经那么多人相信《集灵台》诗的作者是杜甫，也不是没有理由。理由就是：在杜甫的《丽人行》诗中，也有对虢国夫人的描写。人们相信，这种对唐玄宗宫廷的近距离观察、非常有代入感的诗歌，只有杜甫才能写得出来。

和《集灵台》不同，杜甫《丽人行》是一首长诗：

丽人行

三月三日天气新，长安水边多丽人。[1]

态浓意远淑且真，肌理细腻骨肉匀。

绣罗衣裳照暮春，蹙金孔雀银麒麟。[2]

头上何所有？翠微匎叶垂鬓唇。[3]

背后何所见？珠压腰衱稳称身。[4]

就中云幕椒房亲，赐名大国虢与秦。[5]

紫驼之峰出翠釜，水精之盘行素鳞。[6]

犀箸厌饫久未下，鸾刀缕切空纷纶。[7]

黄门飞鞚不动尘，御厨络绎送八珍。[8]

箫鼓哀吟感鬼神，宾从杂遝实要津。[9]

后来鞍马何逡巡，当轩下马入锦茵。[10]

杨花雪落覆白苹，青鸟飞去衔红巾。[11]

炙手可热势绝伦，慎莫近前丞相嗔！

1 三月三日：即上巳节。唐代长安仕女多于此日到城南曲江游玩踏青。

2 蹙（cù）金：一种用金线刺绣的方法。

3 匎（è）叶：彩色的花叶，指妇女的发饰。

4 腰衱（jié）：即裙带。

5 椒房亲：指皇后的亲属。

6 此二句意为：翠玉锅里装着驼峰，水晶盘里盛着白鱼。

7 厌饫（yù）：吃饱、吃腻；空纷纶：厨师们徒然忙乱一番。

8 黄门飞鞚（kòng）：宦官骑马飞驰。

9 杂遝（tà）：众多、杂乱；要津：原意为险要的渡口，这里指重要的职位、地位。

10 后来鞍马：最后骑马来的人，指杨国忠；逡（qūn）巡：原意为徘徊不进，这里是旁若无人、顾盼自得的意思。

11 通常认为此二句似赋而实比兴，暗喻杨国忠与虢国夫人的不伦关系。

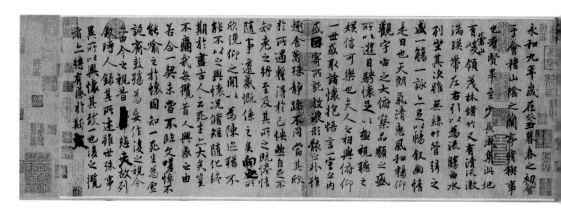

明·文徵明 《兰亭修禊图》卷 纸本设色 纵 24.2 厘米 横 60.1 厘米 故宫博物院藏

上巳节是古人举行"祓（fú）除畔浴"活动最重要的节日，人们结伴去水边沐浴，称为"祓禊"，也称"修禊"。此后又增加了祭祀宴饮、曲水流觞、郊外游春等内容。永和九年（353）三月初三上巳日，王羲之与同僚谢安、孙绰等人，在兰亭修禊后，举行饮酒赋诗的"曲水流觞"活动，引为千古佳话。兰亭雅集成为后世常见的创作主题，如王羲之行书《兰亭序》、文徵明青绿山水《兰亭修禊图》等。

《兰亭序》通篇布局和谐自然，笔调清爽流畅，洋溢着一种洒脱的晋人风韵。王羲之原作已佚，唐代冯承素摹本被认为是最接近原迹的作品；《兰亭修禊图》为文徵明以青绿山水技法所绘，图绘层峦幽涧，茂林修竹，树木、建筑、人物刻画皆极精工，全图于绚烂精微之中不失淡雅之致。

唐·冯承素（摹） 《兰亭序》卷 纸本行书 纵 24.5 厘米 横 69.9 厘米 故宫博物院藏

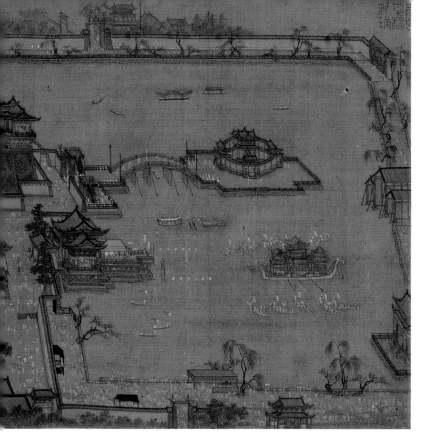

《金明池争标图》描绘了三月初风光明媚、建筑瑰丽的皇家园林盛景，是当时在此举行龙舟夺标活动的生动写照。画面左下角有楷书小字"张择端呈进"款。金明池位于北宋东京城顺天门外，是一处人工湖，池边建有临水殿，池中有水心五殿。文献记载，"太宗于西郊凿金明池，中有台榭以阅水嬉"，水嬉，即供皇帝观看的水战表演，表现了龙舟竞渡"争标"的激烈场面。

（传）北宋·张择端
《金明池争标图》页
绢本设色
纵 28.5 厘米　横 28.6 厘米
天津博物馆藏

当我们把诗歌当作诗歌，我们会饶有兴致地阅读和体会诗歌的妙处。而当我们只把诗歌作为历史文献，我们通常会失掉阅读的兴趣，我们会直接在诗中找虢国夫人。可能会有点令人失望，她只出现在第六行："就中云幕椒房亲，赐名大国虢与秦。"是说远远望去，长安郊区曲江池的水边有一大群在"上巳节"踏青的贵族女性，中间出现了杨贵妃的姐姐虢国夫人和秦国夫人。

杜甫的描写是他亲眼所见还是道听途说，不好讲。他要凸显的主要是杨家姐妹所享有的权势，所以着重描写的是虢

《百美新咏图传》书影

由清人颜希源编，宫廷画师王翙（huì）绘图，取材自历史与传说中的百名女子，配以百幅插图，并收录历代文人咏词二百余首。人物刻画清晰隽雅，形象栩栩如生，具有很高的艺术成就。

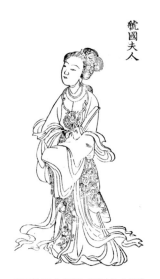

《百美新咏图传·虢国夫人像》

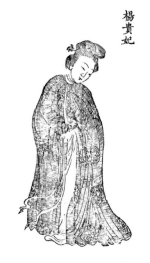

《百美新咏图传·杨贵妃像》

国夫人、秦国夫人游春午餐时的各种山珍海味。然而也主要是文学修辞。吃的是翠玉锅里装的驼峰、水晶盘里盛的白鱼。夹菜用的是犀牛角做的筷子，切肉用的是像鸾凤一般的刀。总之，一切都是极致的奢侈。

奢侈如果是正当渠道，就是一种多金的浪漫。如果是不正当手段，则是腐败和堕落。因为杨贵妃而发达的虢国夫人是后者，这也成为唐代诗歌中她的基本形象。写出《集灵台》的张祜还有更大胆的想象，他有一首《邠王小管》诗，勾描出一幕令人喷血的场景：春天，虢国夫人与韩国夫人耐不住寂寞，偷偷溜到皇宫中美女云集的宫廷教坊"宜春院"中，趁着帝王不在，把玄宗的侄儿嗣邠王（即邠王的继承者）李承宁擅长吹奏的乐器笛子偷拿出来吹奏一番：

虢国潜行韩国随，宜春深院映花枝。
金舆远幸无人见，偷把邠王小管吹。

这一幕充满着暧昧，似乎就是唐书中所说虢国夫人和杨国忠私情的另一种体现。把杨贵妃那一边的虢国夫人和唐玄宗那一边的嗣邠王对应起来编织成故事，来自晚唐人对于唐玄宗统治时期普遍的想象。唐代诗

人薛逢有一首诗《开元后乐》，描述了对于开元盛世的复杂情感：

> 莫奏开元旧乐章，乐中歌曲断人肠。
> 邠王玉笛三更咽，虢国金车十里香。
> 一自犬戎生蓟北，便从征战老汾阳。
> 中原骏马搜求尽，沙苑年来草又芳。

诗中把邠王的玉笛声和虢国夫人宏大的出行仪仗并列在一起，作为晚唐人所想象的"开元盛世"的象征物。换句话说，虢国夫人与杨贵妃一样，都从一个历史人物变成了承载盛唐想象的符号。

在这种想象玄宗朝历史的语境之下，晚唐人郑处诲所编《明皇杂录》中，才会专门辟"虢国夫人"一条，讲她为了营造自己的家宅如何巧取豪夺，如何穷极奢侈。说她的中堂，光是抹个墙就赏给工匠二百万钱，还额外赏"金盏瑟瑟三斗"——用黄金大酒杯装满的三斗宝石。她房子的瓦片根本不是陶土烧造，而是用木头仿真而成的"木瓦"。还说她睡觉用的是一个夜明枕。诸如此类。这些传说在晚唐十分盛行。郑嵎（yú）的《津阳门诗》也是对于这段历史的长篇想象。津阳门是华清宫的外门。在一千四百字的长诗中，诗人借助一位居住在华清宫旁边的老头之口，回忆唐玄宗时的情景：

……

上皇宽容易承事，十家三国争光辉。

绕床呼卢恣樗博，张灯达昼相谩欺。[1]

相君侈拟纵骄横，日从秦虢多游嬉。

朱衫马前未满足，更驱武卒罗旌旗。

……

八姨新起合欢堂，翔鹍贺燕无由窥。[2]

万金酬工不肯去，矜能恃巧犹嗟咨。

四方节制倾附媚，穷奢极侈沾恩私。[3]

堂中特设夜明枕，银烛不张光鉴帷。[4]

……


1 呼卢:赌博;樗（chū）博:即樗蒲，
 古代一种博戏，后世亦指赌博。
2 八姨：即秦国夫人；翔鹍（kūn）
 贺燕：用作祝贺新居落成的套语。
3 四方节制：各地的节度使。
4 光鉴帷：夜明枕的光照亮了帷帐。


诗中说的"秦虢"，就是秦国夫人和虢国夫人。她们和"相君"，也就是宰相杨国忠相互嬉戏。诗中把她们两人有点搞混了。说她们建造了一个名字极为暧昧的"合欢堂"，堂中的床上用的是"夜明枕"。"合欢堂"暗示出无尽的欲望，郑嵎和张祜一样，也把虢国夫人想象成一个充满情欲的主体。对于虢国夫人的这种想象在唐宋以后的朝代中不断放大，最终在明清时代成为一个情色形象。

余尝见《虢国夫人夜游图》，
乃晏元献公家物，
后归于内府，徽宗亲题其上，
云张萱所作。

——南宋·袁文《瓮牖闲评》

第六章
一件消失的虢国夫人图

　　文学家和诗人们创造出的美艳、奢侈、充满欲望的虢国夫人形象是如何成为视觉艺术的灵感的呢？本章将通过一件宋代著名的虢国夫人图来讨论这个问题，并将思考宋代文化在其中所起的关键作用。

　　今天大名鼎鼎的《虢国夫人游春图》其实并不是古代文献记载中最有名的虢国夫人图。有一件虢国夫人图在宋代特别有名，并且在文学和艺术领域激起了许多回响。

　　这件如今已经不存在的虢国夫人图也是一件手卷，是北宋前期大官僚、大词人晏殊的收藏。虽然晏殊没留下描述这件作品的文字，但这幅画的名气在官僚文人的圈子里日积月累，不少人都知道它的存在。宋代文人都喜欢雅集，得到一件心仪的书画作品，常会请朋友来看，并请他们在画后写

下观赏的题跋。晏殊就请同朝为官的文彦博、司马光等重要人物在画后留下题跋。

　　后来一位当时的"美术史家"、撰写《图画见闻志》这部北宋重要绘画著作的郭若虚也知道了这幅画。他比晏殊小好几十岁，估计没有和晏殊交流的机会，应该是晏殊去世后，在其后人手中看到这幅画的。郭若虚首次在《图画见闻志》中记载了这幅画，称之为"张萱《虢国出行图》"。虽然他认准是唐代张萱的作品，但画上并没有张萱的落款，不知道作者为谁。画面上只是有南唐宫廷的收藏印章，说明曾经是李后主的收藏。

　　当郭若虚在晏殊后人处看到这幅画后不久，一位宦官也盯上了它。内侍省的宦官刘有方喜欢收藏古画，也因此和一帮文学精英关系良好。他最终得到了这件作品。趁一次和苏轼一起出差的机会，他请苏轼在开封专门接待契丹国使的国宾馆"都亭驿"中做了题跋。[1] 苏轼的题跋是一首题画诗，保留在苏轼的文集之中。和郭若虚不同，苏轼认为这幅画画的是虢国夫人夜游，因此他称这幅画为《虢国夫人夜游图》。她的马队要在晚上去皇宫参加宴会。这种奢华宴会日复一日，年复一年，造成了唐朝的衰落：

《图画见闻志》书影
清乾隆《钦定四库全书》本

此书为北宋郭若虚撰，共六卷，为继张彦远《历代名画记》而作，是一部由史论、传记、绘事遗闻三部分构成的绘画史著作。

1 李之仪《姑溪集·后集》卷三："内侍刘有方畜名画，乃内《虢国夫人夜游图》最为绝笔。东坡馆北客都亭驿，有方敢跋其后。"

佳人自鞚玉花骢，翩如惊燕蹋飞龙。[2]

金鞭争道宝钗落，何人先入明光宫。[3]

宫中羯鼓催花柳，玉奴弦索花奴手。[4]

坐中八姨真贵人，走马来看不动尘。

明眸皓齿谁复见，只有丹青余泪痕。

人间俯仰成今古，吴公台下雷塘路。[5]

当时亦笑张丽华，不知门外韩擒虎。[6]

很难从苏轼的题画诗中得到这幅画具体面貌的信息。从第一句"佳人自鞚玉花骢"来看，画的是女性骑马出行的场面，所谓"自鞚"，意味着没有步行控马的仆从，所有人都骑在马上。

尽管苏轼在解读画面场景上比郭若虚走得更远，但在作者的问题上，他倒是更保守，没有明说画的作者是谁。黄庭坚也紧随苏轼在画后留下题跋，但他在作者问题上有不同看法，他认为这幅画的作者不是张萱，而是唐代另一位擅长描绘女性形象的画家周昉[7]。这个看法不是没有道理。当时，在宋初著名文臣、曾编纂《太平广记》的李昉之孙李大观家，就藏有一件周昉《虢国夫人图》。当时的另一位文官收藏家蒋长源也收藏了一件周昉《三杨图》，这个题材指的就是杨贵妃的三位姐姐。

2 飞龙：特指唐代御厩中养的上等好马。

3 金鞭争道：指杨家与广平公主争道西市门。

4 玉奴：杨贵妃的小名；花奴：指唐玄宗的侄子汝阳王李琎（jìn），李琎擅长演奏羯鼓。

5 吴公台和雷塘都在扬州。隋炀帝死后，初葬吴公台下，后来迁葬雷塘。

6 此二句指隋炀帝嘲笑陈叔宝、张丽华一味享乐，被隋将韩擒虎灭国之事。抒发作者感慨重蹈覆辙者比比皆是之情。

《百美新咏图传·张丽华像》

7 袁文《瓮牖（yǒu）闲评》卷五："余尝见《虢国夫人夜游图》，乃晏元献公（晏殊）家物，后归于内府，徽宗亲题其上，云张萱所作。苏东坡诸公有诗，皆在其后，而黄太史（黄庭坚）跋东坡此诗乃云周昉所作《虢国夫人夜游图》。疑太史未尝见此图，以意而言之耳。"

苏轼的弟弟苏辙也在画后写有题画诗，是两首绝句，后来也收入了苏辙自己的文集，诗名为《秦虢夫人走马图》。苏辙定的这个画名，和郭若虚定的"虢国出行图"、苏轼定的"虢国夫人夜游图"都不一样，避开了对所画究竟是白天还是晚上的争论，而且凸显了双主人公：

秦虢风流本一家，丰枝秾叶映双花。
欲分妍丑都无处，夹道游人空叹嗟。

朱幩玉勒控飞龙，笑语喧哗步骤同。[1]
驰入九重人不见，金钿翠羽落泥中。[2]

1 朱幩（fén）：一种用于装饰的红色马具；玉勒：玉饰的马衔；飞龙：一种骏马；步骤：脚步、步伐。
2 九重：宫门；金钿：嵌有金花的妇人首饰。

"走马"，就是骑马出行。虢国夫人、秦国夫人这"双花"是画中焦点人物。苏辙看到，画中两人并辔而行，边走边谈笑，几乎就是双胞胎，难以分辨谁是谁。这不禁令人想起《虢国夫人游春图》中也有两位十分相似的盛装女性，她们也被不少现代学者指认为虢国夫人和秦国夫人。除了衣裙颜色互换一下之外，二人犹如双胞姐妹。两人的马也是并排前进，而且有一人扭头向后，粗看起来似乎也在和身旁的人说话。这表明消失的虢国夫人图和《虢国夫人游春图》有相

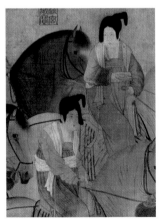

《虢国夫人游春图》中两位十分相似的盛装女性

《永乐大典·八千八百四十四》
书影
台北故宫博物院藏
"虢国夜游"条目

3 南宋人施元之、施宿父子和顾禧
共同编著的《注东坡先生诗》是
苏轼诗集的著名版本。其中在注
释苏轼《虢国夫人夜游图》诗时,
详细记录了这幅画在南宋的流传
过程:"图本南唐李氏物,旧跋
不名何人作,至徽宗御题云:张
萱神品秦虢图。赐梁师成。绍兴
间,藏秦丞相家,后归伯阳之婿
林子长右司。子长殁后,画即流
落,为人取以投韩侂胄。侂胄诛,
录于官。"

"梁师成美斋印"
出自乔仲常
《后赤壁赋图》

似的人物表现。苏辙有意避开对画中场景的准确指认,
很可能说明他看到的《秦虢夫人走马图》和《虢国夫
人游春图》一样,没有画背景。

我们会看到,无论是作者的判断、画面内容的推
测,还是绘画名称的确定,北宋人对于虢国夫人图的
意见都出现了分歧。这种时候,往往就需要一个有权
势的收藏者来平息争论。若干年之后,这幅画从宦官
刘有方手中进入了北宋内府,成为宋徽宗的收藏品。
徽宗亲自在画上题写"张萱神品秦虢图",确定为唐
代张萱所作。

虽然进入皇家收藏,但这幅画的故事还没结束。[3]
这幅画竟然在北宋末被宋徽宗赏赐给了宠信的大臣梁
师成。梁师成被认为是徽宗朝的大奸臣"六贼"之
一,他自己还宣称是苏轼的私生子。梁师成后来被宋
钦宗赐死。不久,北宋覆亡,南宋小朝廷建立。此后
这幅画流传到南宋高宗朝的大奸臣秦桧手中。秦桧死
后,留给了自己的养子秦熺(xī),即秦伯阳。秦熺在
1161 年去世,画被女婿林桷(jué)继承。

林桷卒于 1201 至 1203 年之间。他去世后不久,
这幅画流落出来,被人进献给宁宗朝权相韩侂(tuō)
胄。可是韩侂胄得到此画后,也不过几年,就因为"开
禧北伐"失利,而在残酷的政治斗争中被史弥远设圈

套杀死。韩侂胄死后，首级被割下来装在精美的盒子里送给金朝人赔罪。而史弥远则抓住机会，在嘉定元年（1208）升任右丞相，成为下一个权臣。他也喜欢收藏，其藏品中就有辽宁省博物馆的《虢国夫人游春图》。不过，韩侂胄旧藏的那幅张萱画，又流落出来，被当时著名禅僧北涧居简的一位朋友景献得到。

在南宋的流传过程中，这幅画的名称、主题、作者等问题依然是令人困惑的问题。南宋初的袁文曾亲眼见过这幅画，他在自己的书《瓮牖闲评》中记载了这幅画。当时的收藏者应该是秦熺女婿林桷，当时被普遍接受的名字是"虢国夫人夜游图"。南宋的文官、同时也是重要收藏家的楼钥，也听说过同僚林桷的这件藏品，也知道被普遍接受的叫法是《虢国夫人夜游图》。但他产生了怀疑。因为他自己收藏了一件《虢国夫人晓妆图》，画的是张祜《集灵台》诗意。所以楼钥认为，如果林桷所藏的所谓《虢国夫人夜游图》真画的是晚上，那也应该是张祜诗中描述的凌晨上早朝的场景。

南宋禅僧北涧居简也亲眼见过这件颇有名望的作品。当时是宋宁宗嘉定年间，这幅画被他的一位朋友得到。故此他得以一饱眼福，并作了长篇题画诗。他仔细读了画后北宋文人和皇帝的题跋，得出了一个与

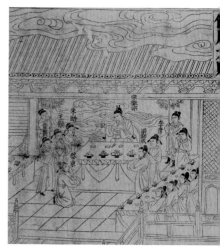

《帝鉴图说·任用六贼》书影
明万历元年刊本　日本宫内厅藏

《帝鉴图说》由明代宰相张居正主持编写，是教育幼小帝王的一本书。"帝鉴"取自唐太宗"以古为鉴"之意；"图说"是为了让年幼的帝王对书中的内容更感兴趣，而采用了图文并茂的编撰方式。书中包含了一百多个历代帝王的故事，有励精图治的帝王典范，也有倒行逆施的帝王之祸。编写这套书是为了让幼年帝王从历朝历代的历史得失中，学习"帝王之道"。"六贼"是北宋年间六个奸臣的统称，分别为蔡京、童贯、王黼（fǔ）、梁师成、朱勔（miǎn）、李彦，基本都是宋徽宗时期重要的大臣。

1《北涧诗集》卷四：张萱作妃子夜游图，子由谓之秦虢并驱争先图，文潞公、司马公、东坡兄弟一时名胜泊(jì)宣和宸翰在焉。藏诸御府，后归绍兴权倖家，复为开禧权倖所有，更化后，景献仲兄得之：

孰挥若木枝，日驭不可勒。
志士分寸惜，长绳系不得。
忽观此图使我伤，使我痛愤嗟三郎。
三郎飞入月中去，回首不知宫漏长。
金羁金勒控紫缰，五花玉面下采床。
天阶夜色净如洗，宫弯促镳相抵当。
十家三国归模写，不写渔阳闹胡马。
较来不画亦不妨，囫囵莫掩张曲江。
宣和宸奎独烂烂，元祐名卿题得满。
既归天上夸袭藏，又落人间作奇玩。
沉思恶衣菲饮食，过门不子呱呱泣。
张萱已矣倘可呼，为我只作涂山图。

别人完全不同的意见，认为这件作品是张萱《妃子夜游图》，画的不是虢国夫人和秦国夫人，而是杨贵妃。[1]

由于这件在北宋和南宋流传了二百多年的虢国夫人图现在已经不知去向，北涧居简提出的新看法我们永远无法证明。不知道大家是不是会有这种感觉：这件虢国夫人图中所体现的这么多争议，好像听起来很熟悉，是不是颇有点像学者们对于《虢国夫人游春图》的争议？在流传于南北宋的那幅画中，人们争论着画的是虢国夫人还是杨贵妃；争论着是该叫"虢国夫人夜游图""虢国夫人出行图"，还是"虢国夫人晓妆图""秦虢夫人走马图"；还争论着作者到底是张萱还是周昉。而在《虢国夫人游春图》中，人们在争论着画的是虢国夫人、两国夫人，还是三国夫人以及杨国忠；还争论着原作者是不是张萱、临摹者是不是宋徽宗。这些争论的根本原因，都是因为虢国夫人实在是一个无法进行具体定位的虚幻影像。当虢国夫人自中晚唐以来成为一个特殊的文学形象之后，其实就无所谓"真实"了。以虢国夫人为代表的唐代贵族女性骑马出行这个题材，是在跨越晚唐与北宋的历史文化语境之中逐渐形成的绘画传统，是唐与宋的混合体。

尽管宋朝的时候就已经没有办法解决虢国夫人图的作者、内容等具体问题，但宋朝的文人为后人留下

了一个遗产，那就是把杜甫《丽人行》、张祜《集灵台》两首诗作为理解虢国夫人图的基本文献。

　　为已丢失的那件虢国夫人图写下题画诗的人，除了苏轼兄弟，还有苏轼的好友、诗人李之仪以及仰慕者、名臣李纲。他们心中与画面进行对照的都是杜甫的《丽人行》。杜甫诗中"赐名大国虢与秦"，就直接启发苏辙为这幅画命名为《秦虢夫人走马图》。苏轼虽然没有直接引用《丽人行》，但他的题画诗中表达的虢国夫人得宠导致唐王朝衰落的主旨是与宋代人解读杜甫《丽人行》一脉相承的。他还曾戏仿杜甫《丽人行》，写了一首《续丽人行》，其灵感就来自一幅传为周昉的美人图，画的是背对着人伸懒腰的宫廷女性。苏轼的文学灵感来自背面仕女这个不常见的绘画表现方法，因为杜甫《丽人行》诗中恰好有"背后何所见？珠压腰衱稳称身"一句。

　　依据什么理由，认为画一个由胖胖的女性骑手所组成的马队，就是对杜甫《丽人行》的图解呢？表层原因是虢国夫人，因为她成了宋代人眼中唐代仕女绘画最大的 IP（知识产权）。深层原因则是杜甫。他的《丽人行》在推动虢国夫人成为唐代仕女绘画最大的 IP 的过程中发挥了重要作用。正是杜甫，在北宋被塑造成了忠君爱国并且深谙儒家以诗歌为讽谏之道

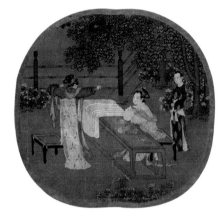

（传）南宋·刘松年
《宫女图》扇页
绢本设色
纵 24.4 厘米　横 25.8 厘米
日本东京国立博物馆藏

《宫女图》中居左，背对着
人伸懒腰的宫廷女性

题汤致远运使所藏隆师四图·欠伸
南宋·范成大

春风吹梦暮江飞，行尽江南只片时。
深院无人自惊觉，夕阳芳树乳鸦啼。
背立妆台髻鬟懒，镜鸾应见茸茸眼。
不须回首更嫣然，刘郎已自无肠断。

的一位"诗史"作家，成为宋代许多诗人的偶像。

"诗史"的称号——用诗歌写成的历史，最早见于 9 世纪后期的唐末人孟棨（qǐ）《本事诗》这部笔记小说。在唐代历史资料稀少的情形下，像杜甫那样把诗歌与历史变迁、个人生活紧密联系在一起的文字，是人们了解唐代，尤其是"安史之乱"巨大历史转折的重要途径。北宋人进一步深化了对于"诗史"的认识，认为杜甫诗歌不仅让人了解了历史事件，更让人感受到了历史中的情感。作为艺术方式，诗歌有别于一般历史文献侧重于叙述，而是以强烈的情感表达把人带回历史语境之中。对于宋代人来说，这种情感是儒家规范下的情感。于是，《丽人行》在宋代就被考证为杜甫在天宝十三年（754），即"安史之乱"前一年，在长安亲见几位杨家"国夫人"和宰相杨国忠骄奢淫乱生活的讽刺记录了。

在北宋人眼中，杜甫诗歌的写实性使人可以借助杜甫的眼睛来身临其境地感受唐朝。作为视觉艺术，绘画也被纳入了这个系统之中。和虢国夫人有关的绘画就被视为与杜甫诗歌同样的写实表现，反映的是同一种历史。《丽人行》诗自然也就与虢国夫人的图像——尤其是游春——完全对应起来。至于为什么还会出现《虢国夫人夜游图》，乃是因为张祜《集灵台》诗中对虢国夫人的描写——"虢国夫人承主恩，平明骑马入金门"。

宋代社会对于图像非常重视。绘画成为和文字记载同样重要的历史文献。就像苏轼感叹"明眸皓齿谁复见，只有丹青余泪痕"那样，他在《虢国夫人夜游图》中看到了盛唐历史场景的重现，并且感受到了历史的无情——任何事物都盛极而衰，强大的王朝，美艳的丽人，都不例外。

坐中八姨真贵人，
走马来看不动尘。
明眸皓齿谁复见，
只有丹青余泪痕。

——北宋·苏轼 题《虢国夫人夜游图》诗

第七章
再造一幅唐代绘画

今天的很多美术史著作，都把《虢国夫人游春图》放到唐代绘画中来讲，好像宋徽宗只是一位兢兢业业的临摹工作者，他的工作是尽量忠实地传达出一件已经丢失的张萱《虢国夫人游春图》的面貌。一个有意思的问题出现：《虢国夫人游春图》到底是谁的作品？是唐代张萱还是北宋徽宗？

这是一个多重作者的特殊案例。唐代以及唐以前大画家的作品，经过学者的研究之后发现，其实绝大多数都是后代的摹本。不过由于一般并不知道是谁作的摹本，所以通常会把摹本的画家彻底忽略，而直接把这件作品归在早期大画家名下。但《虢国夫人游春图》不同。我们知道它是宋徽宗宫廷所作的摹本，我们也知道宋徽宗具有独特的历史地位。从历史与艺术价值来说，宋徽宗的作品，也不见得会比唐代画家张萱逊色多少。于是，

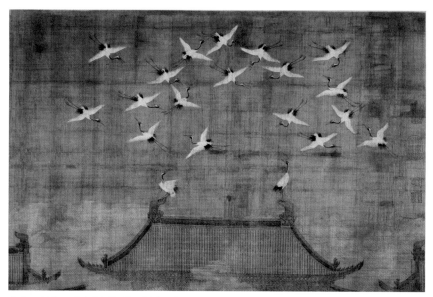

北宋·赵佶　《瑞鹤图》卷　绢本设色　纵 51.6 厘米　横 138 厘米　辽宁省博物馆藏

北宋政和壬辰（1112）上元之次夕（正月十六），都城东京（今河南开封）宫城瑞鹤翔集，宋徽宗认为这是一次祥瑞事件，因而欣然提笔"画并书"，创作了这件《瑞鹤图》。画面描绘了鹤群盘旋于宫殿之上的壮观景象，图中群鹤如云似雾，姿态百变，各具特色。画面下部的建筑被认为是都城东京大内的宫门宣德门，耸立于云气之中，只露屋脊，鸱吻上各立一鹤。建筑以工笔界画绘出，法度谨严；白云以细线勾勒，稍加晕染；丹顶鹤皆展翅飞翔，头部姿态各不相同；天空以青色染出，匀净清澈。

在作者归属上，是把它当作张萱的画，还是把它当作宋徽宗的画，就成了一个问题。使得这个问题更加复杂的是，宋徽宗也许还不是《虢国夫人游春图》的真正作者。宋徽宗赵佶虽然享有很高的画名，但传世落有他名款的绘画有多少是他的亲笔？这始终是争论不断的话题。大部分学者都相信，《虢国夫人游春图》并非赵佶的亲笔真迹，而是某位宫廷画家的代笔。

《虢国夫人游春图》就这样成为"作者的迷思"。在欣赏艺术品时，我们常常会执着于作者，把一件艺术作品视为那个充满独特性的、个性化的心灵的产物。可是在大多数情况下，我们都无法深入个人心灵之中。随着

<div align="right">

北宋·赵佶 《池塘秋晚图》卷（局部）

纸本水墨 纵 33 厘米 横 237.8 厘米 台北故宫博物院藏

</div>

赵佶传世的作品中工致的着色花鸟画占有很大比重，有论者认为这类画作恐系画院高手捉刀代笔而成。徽宗具文人情怀，又有江湖之思、林泉之趣，因此那些传世的具有水墨文人画倾向的所谓"粗笔"水墨花卉画作，常被认为是徽宗的真迹，这其中以《池塘秋晚图》最具代表性。全卷以荷、鹭为主体，将多种水生植物和水鸟分段安排在画面上。此作纯以水墨为之，笔法写意，造型准确，为徽宗粗笔画风之代表，更是宋代花鸟画重要的代表作。

时间的推移，人们对一件个人化的作品中"个人性"的兴趣会逐渐减弱，对其中所反映的时代与社会的兴趣会越来越高涨。《虢国夫人游春图》也应该放在北宋的时代语境来看，看看是什么情形下，会制作出一件唐代绘画的"摹本"。

我们先来认识一下《虢国夫人游春图》传说中的"原作者"、唐玄宗时期的宫廷画家张萱。把虢国夫人和张萱联系起来，始于晚唐人张彦远《历代名画记》。他列出了张萱名下五件作品，分别是《妓女图》《乳母将婴儿图》《按羯鼓图》《秋千图》《虢国妇人出游图》。最后一件中的"虢国妇人"，大家普遍认为就是指"虢国夫人"。

在现存唐代文献中，张萱一共只有三处记载，除了《历代名画记》，还有晚唐朱景玄《唐朝名画录》。

《历代名画记》书影
明嘉靖刻本　天津图书馆藏
"张萱"条目

浙江衢州烂柯山石桥景观

对张萱这件《石桥图》的内容，冼玉清在《唐张萱石桥图考》中提出，"石桥"不是普通的石桥，而是特指，画的就是浙江衢州烂柯山的天然石桥景观。

此外就只有段成式《寺塔记》中记载的一个发现张萱《石桥图》的故事。张萱的画得到赞赏的一个主要方面是画时尚的男女，也即"贵公子"和"仕女"。在唐代的艺术中，这些贵公子、仕女的形象出现得很多，基本上

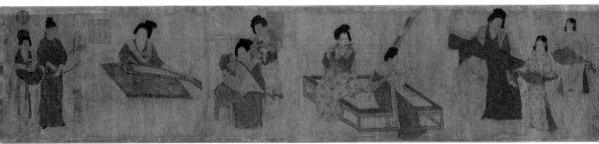

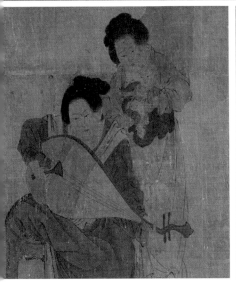
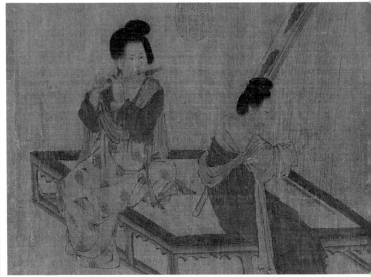

（传）唐·周昉 《调婴图》卷及局部
绢本设色 纵 29.5 厘米 横 142.9 厘米 台北故宫博物院藏

"乳母将婴儿"即调养、护理婴孩，台北故宫博物院藏《调婴图》传为周昉所作。
图中调琵琶者身后，立一乳母怀抱婴儿。

都是无名的、模式化的形象，重在表现俊男美女的神采风韵。张彦远列举
的五件张萱画作中，《妓女图》《按羯鼓图》画的是唐代宫廷教坊中的"梨
园"子弟，也就是乐伎，她们以音乐和歌舞才能被选入宫，同时也很漂亮，
色艺俱佳者还有可能得到皇帝的宠幸。《秋千图》也差不多，因为打秋千
是宫廷女子主要的娱乐。《乳母将婴儿图》大约也是画的贵族人家的生活。
唯有《虢国妇人出游图》描绘了一位真实存在的上层女性。

（传）唐·陈闳　《八公图》卷　绢本设色
纵 25.1 厘米　横 82.2 厘米　美国纳尔逊—阿特金斯艺术博物馆藏

该卷作者为唐代宫廷画家陈闳，会稽（今浙江绍兴）人，开元年间召入供奉。善画人物、仕女等，工鞍马，与韩幹同师于曹霸。

《八公图》以平列形式画北魏时公侯八人，现卷上所存仅有六人。每像均有题名，右起依序是王俭（已有磨损），再次为□□（现已损，未能辨读）、崔宏、高颖、长孙嵩、罗结。

　　既然为唐玄宗宫廷服务，张萱与虢国夫人就是同时代人。有一点令人好奇：张萱为什么要画虢国夫人，并且画她出游的样子？换句话说，在唐玄宗的时代，虢国夫人有没有重要到需要一位专职的宫廷画家去画她的日常出游场面？或者，虢国夫人可不可能会私下请一位宫廷画家画自己的日常出游？这些问题存在多种可能性，无法得到很好的回答。仅从唐代宫廷绘画的实践来看，张萱画虢国夫人出游的可能性是值得谨慎考虑的。

　　宫廷画家服务的是皇室。一个极端例子是唐玄宗时期的吴道子，成为宫廷画家、被任命为"内教博士""宁王友"等官职之后，"非有诏不得画"——只有获得宫廷任务之后才能画。[1]宫廷画家画现实人物，

1 张彦远《历代名画记》卷九："吴道玄，阳翟人。……初名道子，玄宗召入禁中，名道玄。因授内教博士，非有诏不得画。张怀瓘云：'吴生之画，下笔有神，是张僧繇后身也。'可谓知言，官至宁王友。"

常常是奉命画帝王或重要人物的肖像。比如张彦远记载的和张萱一起的宫廷画家杨昇，作品就有《安禄山真》，是重要节度使肖像。另一位玄宗时宫廷画家陈闳，专门画肖像，也画过安禄山，更著名的则是为唐玄宗画像，张彦远记载了他画的《玄宗马射图》，是画帝王的日常礼仪活动。

虢国夫人不是宫廷女性，她不生活在皇宫之中，她只是最高等级的"外命妇"。张萱如果奉旨画她的出行，是有些奇怪的。可以对比一下唐玄宗朝另一位宫廷画家谈皎。《历代名画记》记载，他为唐玄宗早期最宠爱的妃子武惠妃画有《武惠妃舞图》。[2] 这样的宫廷宠妃，才是宫廷画家完成政治任务的合适对象。

换一个角度想问题呢？张彦远所处的晚唐时代，正好是唐玄宗的宫廷被不断浪漫化、文学化的时代。虢国夫人在晚唐成为她的小妹杨贵妃的镜像，成为抽象的盛唐美人的符号，变成玄宗宫廷乃至唐朝盛衰悲剧的象征。张彦远所记载的张萱"虢国妇人出游图"，不排除是中晚唐时代的追慕与想象。

辽宁省博物馆的《虢国夫人游春图》，虽然长期被认为是宋代人对于张萱作品的忠实临摹，但早已有学者指出，画中两位盛装女性的发式并不是盛唐样式，而是中晚唐流行的"堕马髻"。如果是一个忠实的摹本，

2《历代名画记》载："谈皎，善画人物，有态度，衣裳润媚，但格律不高。大髻宽衣亦当时所尚，与李凑小相类（《武惠妃舞图》《佳丽寒食图》《佳丽伎乐图》并传于代）。"

唐武惠妃墓石椁内壁宫女头像

堕马髻
出自唐代周昉《挥扇仕女图》

那么所临摹的唐代画作就不会出自盛唐的张萱。[1]盛唐女性的发式，常见的是把中间的一个发髻向前垂到额头正上方，唐诗中称之为"倭堕髻"。而《虢国夫人游春图》中的两位盛装女子，发髻均斜倚在脑袋的一边，像是一个小钩子。这种发髻在唐代俗称为"堕马髻"，像是一位女子从马上跌落下来，发髻突然受到冲击歪倒在一边。

作为一件北宋时代的作品，与其说《虢国夫人游春

1 孙机《唐代妇女的服装与化妆》,《文物》1984 年第 4 期；李星明《唐代墓室壁画研究》，陕西人民美术出版社，2005 年，第 300 页。

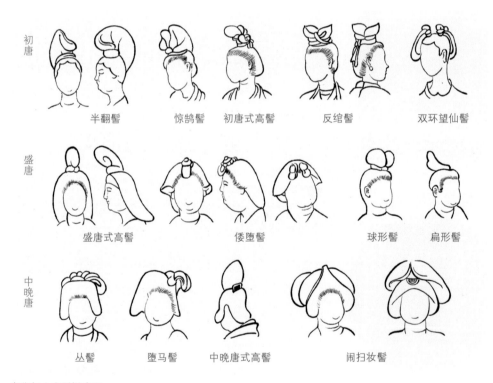

初唐　　　半翻髻　　惊鹄髻　　初唐式高髻　　反绾髻　　双环望仙髻

盛唐　　　盛唐式高髻　　　倭堕髻　　　　球形髻　　扁形髻

中晚唐　　丛髻　　堕马髻　　中晚唐式高髻　　闹扫妆髻

唐代妇女发髻样式图
据孙机《唐代妇女的服装与化妆》重绘（郭佳祺宏绘）

左图《虢国夫人游春图》虽描绘的是盛唐时期的场景，但画中仕女所梳发髻为流行于中晚唐时期的"堕马髻"。右图为 1959 年出土于陕西西安中堡村盛唐墓的三彩釉陶女俑，现藏陕西历史博物馆。女俑所梳发式实为盛唐时期流行的"倭堕髻"。

图》建立的是与唐代张萱个人风格的关系，不如说建立的是与宽泛的唐代绘画的关系。这件作品的性质很难定义为某件唐代绘画的摹本，而应该视

为一种带有创造性的仿作。画中所具有的宋代风格也是显而易见的。且不说画中女性在体形的丰肥程度上比大量盛唐文物中所见的女性逊色不少，我们还可以从服饰上找到其他宋代的特征，表明《虢国夫人游春图》带有不少宋代人根据自己时代的制度进行的想象。

第一个线索是腰带。画中除了女装的女性，其他五人都在圆领袍的腰间系着腰带。腰带主体部分是鲜艳的红色，上面装饰着若干方形的"带銙（kuǎ）"。"带銙"呈现粉绿色，应是表现"銙"为玉石制成。这种柔软的红色腰带称作"红鞓"（tīng），是宋代才普遍流行的形式。唐代的"鞓"往往是黑色的。北宋文官庞元英在《文昌杂录》中对"红鞓"有过简短的

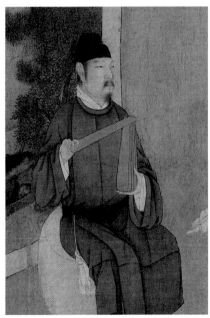

黑鞓
出自（传）五代·顾闳中　《韩熙载夜宴图》

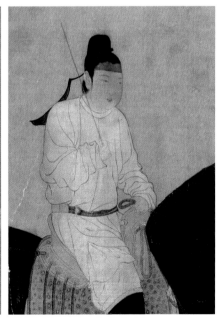

红鞓
出自《虢国夫人游春图》

《虢国夫人游春图》中男装女子的襕袍看不到唐代襕袍的标志性因素——长袍膝下位置的一道横襕

宋·佚名 《宋钦宗坐像》轴
绢本设色
纵 189.5 厘米 横 109.3 厘米
台北故宫博物院藏

画中宋钦宗头戴宋式展脚幞头，身穿大袖襕袍，双膝位置可见襕线。

考证，认为"红鞓"出现在五代时期。在北宋时期，鲜艳的"红鞓"逐渐成为一种制度，四品的官僚才能使用，成为仕途荣耀的象征。

第二个线索是画中第一位男装女子的长袍。在本书第三章，我们曾经猜测她身穿的深绿色长袍可能是襕袍。不过我们也注意到，它缺少了唐代襕袍的标志性因素：长袍膝下位置的一道横襕。这是怎么回事？

其实，如果我们从宋代文化中来看圆领长袍的横襕问题，可以得到一种解释，那就是不带襕线的襕袍确实存在，是吸收唐代襕袍样式又经过改造之后的宋代官员日常服饰。唐代的襕袍虽然穿着人群广泛，但在唐代初年也主要是为官员和上层士人阶层设计的，作为彰显身份的日常服饰。北宋建立后，重新继承了这一点，把官员的"常服"，也就是日常制服，设计成大袖襕袍样式。现藏台北故宫博物院的宋代帝王标准像，全都戴着宋式的展脚幞头，所穿淡黄色或红色的大袖襕袍，膝盖位置的一条横向襕线清晰可见。不过，除了这种袖子宽大的标准官服，唐代式样的小袖圆领襕袍同样存在，也是官员阶层的日常服饰。我们在传为宋徽宗《听琴图》中就可以看到两位带着幞头、静听琴声的官员，一穿红袍，一穿青袍，全都在膝盖位置有襕线。值得注意的是，无论是唐式的小袖圆

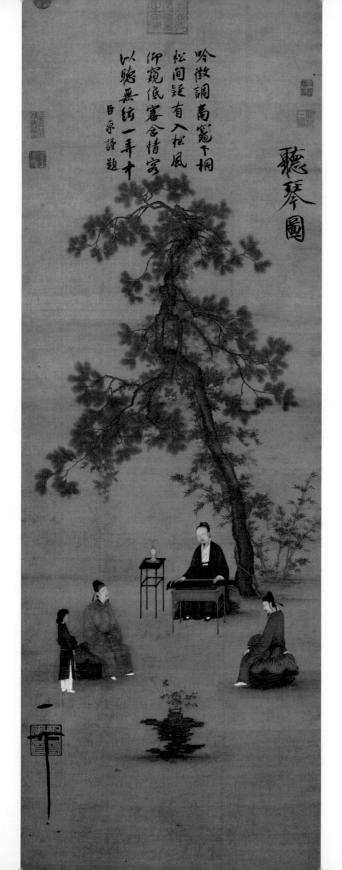

（传）北宋·赵佶
《听琴图》轴
绢本设色
纵 147.2 厘米　横 51.3 厘米
故宫博物院藏

《听琴图》绘宋徽宗君臣松下抚琴赏曲
的情景。画面正中一株苍松，枝叶郁
茂，凌霄花攀缘而上，树旁翠竹数竿。
松下抚琴人着道袍，轻拢慢捻，另二
人坐于下首恭听，一侧身一仰面，神
态恭谨。画上仅用松竹石表示庭院环
境，悠扬的琴韵似在松竹间流动，构
图凝练平衡。人物神态刻画细致传神，
较好地体现出其心理状态。

《听琴图》中两位官员身穿襕袍，长袍的膝盖位置都有襕线。有一种观点认为红袍者为蔡京、青袍者为童贯

领襕袍还是宋式的大袖圆领襕袍，作为官员日常服饰，全都衍生出了无襕线的版本。我们看《景德四图·契丹使朝聘》，表现北宋年间接见契丹使节的礼仪。身穿有襕线大袖袍的官员和无襕线大袖袍的官员并排站在一起，此外还有很多身穿无襕线小袖圆领袍的官员，可知襕线的有无，在宋代官员服饰中不是什么太大的问题。

了解了这些，再来看《虢国夫人游春图》，大概就可以解释为什么画面第一人身穿的圆领小袖长袍这么像襕袍，却没有襕线。这件襕袍式样的圆领袍，是宋

《契丹使朝聘》中身着有襕线大袖袍的官员和无襕线大袖袍的官员并排站立

北宋·佚名 《景德四图》卷（局部—契丹使朝聘）
绢本设色 纵 35.8 厘米 横 252.6 厘米 台北故宫博物院藏

93

代人根据自己时代官员阶层的日常穿着而想象出来的。在画面中，并非要说明这位男装女子到底装扮成几品官员，而是要烘托画中人的高级身份。

第三个线索需要放大男装女子的长袍，关注上面金线画出的圆形图案。它们在长袍上从上往下排列了三个，此外在两肩、两肘的位置也有，可以说是满布全身。这种圆形花纹，称作"团窠（kē）"或"团花"，是唐代盛行的丝绸纹样。团窠在衣袍上的大小在唐代就是身份高低的象征，王室和高级官员可以穿大窠，直径在三十厘米以上。画中人的团窠占满整个前胸，可见其尺寸之大。但画中这样布满大团窠的长袍形象，从现存的绘画图像来看，其出现要晚到公元 11 世纪。敦煌 409 窟中的西夏皇帝供养像，人物就身穿类似的大团窠圆领长袍，团窠里是象征帝王身份的盘龙纹。《虢国夫人游春图》男装女子身上的团窠图案，描画的是一对上下翻飞的飞鸟，整体构成"S"形回旋。这种回旋图案，俗称"喜相逢"，纺织品研究的学者已经指出其出现不会早于晚唐。[1]

《虢国夫人游春图》中男装女子长袍胸前以金线画出的圆形图案，被称作"团窠"或"团花"

"喜相逢"图案样式
红地团凤纹妆花绫图案复原
（郭佳祺宏绘）

这是一种仅由两只鸟或兽头尾相接回旋排列而成的小型团窠，这种团窠纹样的排列形式被工艺美术界称为"喜相逢"。其实例有红地团凤纹妆花绫。

1 王乐、赵丰《敦煌丝绸中的团窠图案》，《丝绸》2009 年第 1 期。

2 孙机《唐代的马具与马饰》,《文物》1981 年第 10 期。

还有第四个线索,是画中的马具。马具也可以说是马的衣裳。[2] 到唐代的时候,马具中所有重要部分都已经出现了。马头的马具用来驾驭马,包括马嘴里的"衔"与"镳(biāo)",通常都用金属制成。衔横过来穿在马嘴里,两端有圆环,环中还要竖直穿上"镳"以锁定。"衔"一般看不见,"镳"则非常显眼,所谓"分道扬镳",就是指"镳"对于控制马的方向的重要性。

当卢
络头
镳

攀胸

杏叶

鞯

三花
鞍(在鞍袱内)
云珠
鞦
鞘
鞍袱
障泥
镫

马具示意图
据孙机《唐代的马具与马饰》重绘(郭佳祺宏绘)

为了舒服地骑马，还要在马背上装上鞍鞯（jiān）。"鞍"与"鞯"是两种东西。"鞍"是用来坐的，"鞯"则是马鞍下的垫子。鞍中间低两头高，两头像拱起的桥形，也称鞍桥，使骑手坐得更稳。马鞍用木头制成，外面包上金属。包裹的材料越贵重，等级越高。《虢国夫人游春图》就用细致的勾勒和金色点出的高光，展现出金装鞍的质感。不仅如此，马的衔、镳和马镫，也都表现出金属质感。

"鞯"是鞍下面垫着的褥子，防止鞍与马背的直接摩擦，一般用毡子制成，但高级的会用锦绣，还有用动物毛皮，比如虎皮、豹皮。这几种鞯在《虢国夫人游春图》中全都画了出来。画中有三匹马用纯色的毡鞯，分别是第5、6、8骑，颜色为二蓝一红。有三匹马用了兽皮鞯，分别是第3、4、7骑，包括两张豹皮鞯、一张虎皮鞯。锦鞯为第1、2两骑，都在红底上刺绣了华丽图案。第1匹马是云气中奔腾的一头猛虎，第2匹马是一对

《虢国夫人游春图》中第3、4、7骑所用的兽皮鞯

《虢国夫人游春图》中第1匹马的锦鞯
图案为奔腾的猛虎

《虢国夫人游春图》中第2匹马的锦鞯
图案为飞翔的鸭科飞鸟

《虢国夫人游春图》
中第1匹马的障泥

飞翔的鸭科飞鸟。

在鞍鞯下面还有一层，称为"障泥"，顾名思义，就是垂在马肚子两边，防止骑手在高速前进中衣服溅上泥土。障泥有长有短，早期障泥偏长，几乎下垂到地面。唐代逐渐变短，一般不超过马腹。《虢国夫人游春图》上可以看到长短两种障泥。长的以最前面一匹为代表，障泥略微长过马腹。而短的则不及马腹。唐代障泥常常用锦制成，《虢国夫人游春图》上表现出锦质障泥的质感，花纹都细致入微，以花鸟居多。第1匹马的障泥最华丽，在花卉锦底上，绣有两只嘴对嘴的鸭科鸟类，羽毛还是斑斓的彩色。

马具的精彩呈现展现出奢华的贵族生活。但是虎豹皮鞯的出现在画中有一些奇怪。在唐代，虎皮、豹皮等猛兽皮鞯通常是勇武的男性武士所用，象征其军

事人员的身份。但在《虢国夫人游春图》中，却用在盛装的美人座下。这当然会产生特殊气质，只不过应该带上的更多是宋代人的想象。

综合以上四个线索来思考的话，也许我们需要在对待《虢国夫人游春图》的两种态度中做出选择。一种态度是相信曾经有张萱《虢国夫人游春图》真迹存在，我们要做的，是在现存的宋徽宗摹本中找到并去除宋代人的改造痕迹，从而还原出张萱真迹原本的样子。另一种态度是搁置起是否有一件张萱《虢国夫人游春图》真迹的问题，而把宋徽宗名下的这件《虢国夫人游春图》视为宋代人基于特殊文化和政治因素而重新创造出的唐代绘画。

如果选择第二种态度，面对《虢国夫人游春图》的时候，我们进一步思考的将不再是公元 8 世纪中期的盛唐艺术问题，而是公元 12 世纪初的宋代艺术问题。这其中包括但不限于：

1. 北宋人是通过什么渠道了解唐代艺术发展情况的？

2. 北宋人是如何看待唐代艺术问题的？

3. 北宋人为什么要临摹、仿制唐代艺术品？

这些问题虽然已经有不少学者在进行研究，但尚未有非常好的回答，值得更多的探索。

艳质生动，无笔墨迹，应是神到，垂戒之意，如列国风于雅颂前。

——明·王铎 跋《虢国夫人游春图》

第八章

古画的证人

　　如果说《虢国夫人游春图》是北宋人所理解的唐朝，那么使问题更加复杂的是，北宋艺术其实也有一个被后世所重新理解的问题。这就要来到比宋徽宗小八十六岁的金朝皇帝、金章宗完颜璟的宫廷。"宋徽宗摹张萱《虢国夫人游春图》"这个知识，就是他告诉我们的，他堪称是这幅画的第一位"证人"。相同的情况还出现在《虢国夫人游春图》的姊妹篇《捣练图》中。

　　《虢国夫人游春图》和《捣练图》上都没有任何宋徽宗的印迹，最早只有金章宗的收藏印，最重要的是，他在画的前隔水上分别写了题签"天水摹张萱虢国夫人游春图"和"天水摹张萱捣练图"。他的"证词"是我们对于这两幅画所有推论的起点。金章宗所说的"天水"在古代文献中是

赵姓的郡望，也即发祥地。虽没有说出这赵姓人是谁，但暗指擅长绘画的宋徽宗。在北宋的皇帝中，最有艺术才华的是宋徽宗赵佶。而在女真人的诸位皇帝之中，金章宗完颜璟堪称最为推崇汉文化的一位。金代最为重要的一批艺术家，包括文学家、诗人、画家、书法家，大都出现在他统治的时期。金章宗对汉文化的推崇，集中体现在他的书法上。如果对比一下宋徽宗的"瘦金书"，会发现金章宗的书法与之非常相似，以至于不少专业人士都常常将两人的书法搞混。一位金朝的皇帝会如此模仿被金朝所打败的宋朝皇帝的笔迹，实在是中国历史中一件奇异的事情。

《宋徽宗像》（局部）

宋徽宗墨迹，出自《闰中秋月帖》

金章宗墨迹，出自《女史箴图》拖尾

左起第三列第五字"恭"缺笔，金章宗之父名完颜允恭，故学者推测系金章宗书写时因避讳其父名而为之，恰恰佐证了这段瘦金书题跋的真正作者。

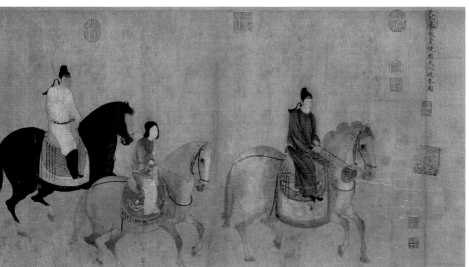

《虢国夫人游春图》卷首 金章宗完颜璟题签及收藏印

金章宗对于汉文化的模仿，导致 13 世纪后期出现了一个奇特的传言。生活在宋末元初的周密，撰写有《癸辛杂识》一书，记载了各种见闻，其中专门有《章宗效徽宗》一条，说金章宗的母亲实际上是宋徽宗某位公主在"靖康之变"被金人掳走后与女真人贵族所生的女儿，也就是说，金章宗实际上是宋徽宗的重外孙。因此，章宗会在书法上极端仿效徽宗，同时也在国家的典章制度上模仿宋朝。这条传闻耸人听闻，真实性则存疑。

金章宗模仿宋徽宗瘦金书，为宋徽宗临摹张萱的《虢国夫人游春图》题签，非常富有戏剧性。不过有好几个地方不太清楚。宋徽宗摹张萱画作，是怎么流传到金章宗手里的呢？目前主流的意见是，1127 年金人攻破东京汴梁之后，将宋徽宗的一批宝藏带到女真的政治中心都城会宁（今黑龙江哈尔滨阿城区南）。其中包括不少绘画，可能就有《虢国夫人游春图》以及另一件《捣练图》。大约七十年后，深受中原汉文化影响的金章宗宫廷对这批旧藏北宋内府的书画进行了重新装裱，把《虢国夫人游春图》和《捣练图》都定为张萱原作的宋徽宗临摹本。

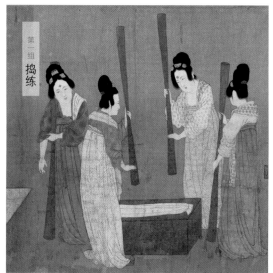

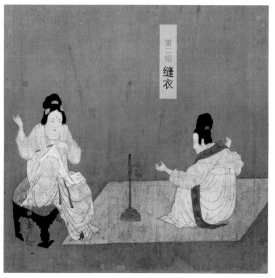

第一组四人，主题为"捣练"。四位成年仕女手持的木棒名曰"细腰杵"，杵下木砧上的白色条状物即白练。所谓"捣练"，即通过捶捣的方式处理煮洗过的生丝，使其彻底脱胶，以便做出柔软洁白的衣料。"长安一片月，万户捣衣声。"李白这脍炙人口的诗句，反映了捣练与文学艺术的密切关系。捣练也成为唐代仕女题材绘画中一个常见的主题，如右页下方的西安兴教寺"捣练"线刻画。

第二组两人，主题为"缝衣"。两位成年仕女相对而坐，都在一丝不苟地缝制衣裳。她们之间的地毯上，摆放着一件插在底座上的"缠线棍"。

《捣练图》与《虢国夫人游春图》一样，都传为唐代张萱画作的摹本。此画表现贵族妇女捣练缝衣的工作场景。画面用生动活泼的形式把三组人物和三个劳动工序结合在一起，辅以艳丽的色彩和精细的刻画，创造出一个充满视觉感染力的唐风空间。
就制作衣服的步骤而言，丝帛织好后，先是"捣练"（画面第一组）；然后把捣好的素练熨烫平整，即"熨帛"（画面第三组）；最后裁剪、缝制衣裳，即"缝衣"（画面第二组）。

唐·张萱　《捣练图》卷（宋摹本）　绢本设色
纵 37 厘米　横 145.3 厘米　美国波士顿艺术博物馆藏

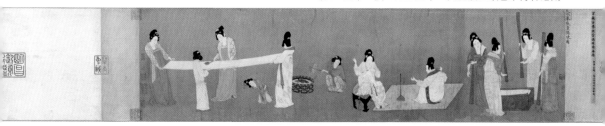

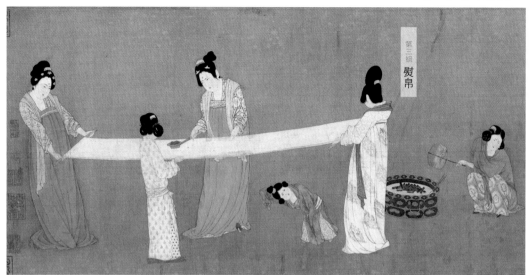

第三组

熨帛

第三组六人，其中一个小女孩在人群中嬉戏，一名少女蹲坐在一旁烧炭，其余四人在熨烫白练，主题为"熨帛"。两侧相对的成年女性用力撑住白练，使之展平，一名背对观众的少女扶住白练中部，负责熨帛的成年女性右手持装满火炭的烫斗，处在这一组的中心位置。

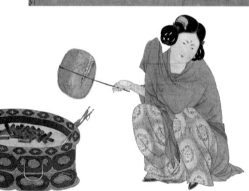

烧炭的女孩将面庞转
向一侧，左手举起，
遮挡炭火冒出的烟气。

唐代"捣练"线刻画（局部—
绘于青石石槽侧立面）
陕西西安长安区兴教寺藏

宋徽宗宣和装与金章宗明昌装 装裱特征对比

❹ "大观"朱文印

❺ "宣和"朱文印

❻ "政龢"朱文连珠印

❼ "内府图书之印"九叠文大印

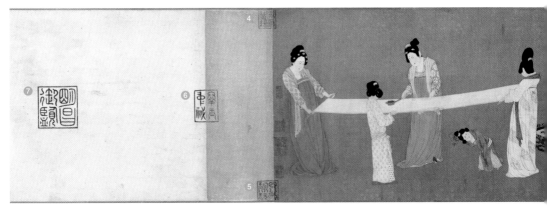

❹ "御府宝绘"朱文印

❺ "内殿珍玩"朱文印

❻ "群玉中秘"朱文印

❼ "明昌御题"朱文大方印

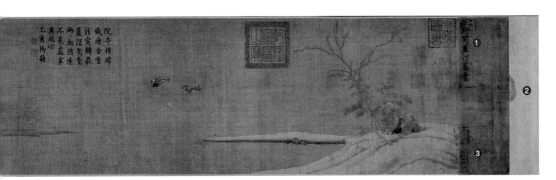

北宋·梁师闵 《芦汀密雪图》卷
绢本设色　纵 26.5 厘米　横 145.6 厘米　故宫博物院藏

❶ 宋徽宗瘦金书"梁师闵芦汀密雪"
　　钤双龙小玺

❷ "御书"葫芦印

❸ "宣龢"朱文连珠印

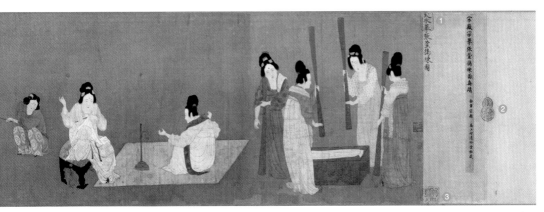

唐·张萱 《捣练图》卷（宋摹本）
绢本设色　纵 37 厘米　横 145.3 厘米　美国波士顿艺术博物馆藏

❶ 金章宗瘦金书"天水摹张萱捣练图"
　　钤"明昌"印

❷ "秘府"葫芦印

❸ "明昌宝玩"朱文印

107

　　这也不是唯一的可能性。有人提出，这两幅画是宋徽宗被俘虏到金国以后所作的也说不定。另外一种可能就是这两件画作在北宋末年从皇宫中散失出来，后来又通过贸易流到了金朝皇宫内府之中。古画市场和对精美艺术品的需要，是艺术品得以保存、流传最重要的动力。值得注意的一点是，《虢国夫人游春图》后来又从金章宗宫廷流回到了南宋。在画面上有一方很小的"绍勋"葫芦印和一方"封"字大印。前者是南宋宁宗、理宗两朝宰相史弥远的收藏印，后者是理宗朝权臣贾似道[1]收藏印。史弥远（1164—1233）是金章宗同时代人。说明这幅画在1233年以前又从金朝内府流通到了南宋。经过两位权倾朝野的宰相收藏后，这幅画在南宋末年贾似道倒台之后被国家查收。在画心和前隔水的骑缝处，潦草地盖有一方歪斜的印章，这是"台州市房务抵当库记"官印，是当年查抄贾似道在台州老家的家产时钤盖上去的点校印章。

　　从贾似道老家抄入官府之后，《虢国夫人游春图》之后的命运不再能够在画面中显示出来。但与1127年北宋首都汴梁被金朝攻破类似，南宋首都临安很快在1276年年初被元朝的蒙古军队占领。南宋内府收藏的书画珍品也被元朝接手，运到了北方的大都，

"绍勋"葫芦印　　　"封"字大印

《虢国夫人游春图》上的南宋台州官印　　存世画作中比较清楚的南宋台州官印例子（出自《寒雀图》）

1 贾似道（1213—1275），字师宪，号秋壑，台州天台（今属浙江）人。咸淳十年（1274），贾似道统兵出师抵御元军，兵败奔逃扬州，后为监送使臣郑虎臣所杀。王爚（yuè）语："本朝权臣稔祸，未有如似道之烈也。"贾似道好收藏，聚敛奇珍异宝，法书名画，今尚存世的许多古代书画剧迹，如王羲之《快雪时晴帖》、展子虔《游春图》、欧阳询《行书千字文》等，均是他的藏物。

并对文武官员进行了公开展览。元朝学者、诗人、政治家王恽（yùn）曾经于1276年年底在元大都看到了展出的这批南宋内府旧藏书画，有二百余件，其中就有一件"张萱虢国夫人夜游图"。除此之外，还有三件和张萱有关的画作："张萱界画宫阁侍女图""醉女图"，以及"徽宗临张萱宫骑图"。遗憾的是，根据王恽的描述，没有一件是辽宁省博物馆的《虢国夫人游春图》。他描述说，"张萱虢国夫人夜游图"画有"骑者十四人，步行者二"，而辽宁省博物馆的《虢国夫人游春图》只画了九人。至于"徽宗临张萱宫骑图"："其侍从有挈（qiè）金橐（tuó）驼者，盖唐制，宫人用金驼贮酒、玉龟藏香。"可见画中画有骑马宫女手捧装酒的金骆驼，显然也不是这件《虢国夫人游春图》。

很难确定辽宁省博物馆这件《虢国夫人游春图》是否被元军带到了元大都。甚至我们难以确定南宋政府查抄贾似道家产之后，这幅画是否进入了南宋内府收藏。很可能没有。因为贾似道倒台是在1275年，而很快，元军就势如破竹地围困临安。被查抄在台州的书画，没有可能运抵临安。这批书画，应该是在元朝建立之后，陆续从官府库房里流散出来，成为元朝初年古玩市场中的抢手货。周密在《云烟过眼录》中

记载了不少以元初杭州为中心的收藏圈的藏品，其中就见到过有"台州市房务抵当库记"的贾似道旧藏。台州官府查抄的贾似道旧藏，后来还有不少大概就是通过古董市场流到了北京，成为一位重要的蒙古女贵族收藏家、皇姊大长公主祥哥剌吉的珍藏。比如传隋代展子虔《游春图》、传北宋赵昌《写生蛱蝶图》、传北宋崔白《寒雀图》等。《寒雀图》和《虢国夫人游春图》的收藏经历最像，除了贾似道收藏印，之前也经史弥远收藏，钤盖有他的"绍勋"葫芦印。

元代蒙古贵族女性形象
图为元武宗后像

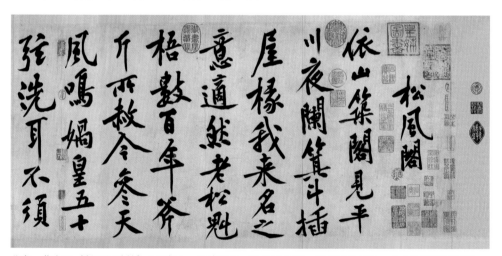

北宋·黄庭坚《松风阁诗帖》（局部） 纸本行书 纵 32.8 厘米 横 219.2 厘米 台北故宫博物院藏

《松风阁》诗 29 行，共 153 字，为黄庭坚所作七言诗并亲自书写。松风阁位于湖北鄂州樊山（又名西山）灵泉寺附近，为孙权讲武修文、宴饮祭天的地方。一日黄庭坚与朋友游樊山，途经松林间一座亭阁，听松涛阵阵，灵感一现，即成诗篇。

《松风阁诗帖》曾归贾似道，又经元祥哥剌吉、明项元汴等人收藏，而后入清内府。卷后有向水、魏必复、张珪、冯子振等人题跋，钤印有"贾似道印""悦生""秋壑""平生真赏""项墨林父秘笈之印""式古堂书画印""卞令之鉴定""麓村""北平孙氏砚山斋图书"等数十方。

"皇姊图书"朱文方印
为元代公主祥哥剌吉的收藏印

北宋·崔白 《寒雀图》卷
绢本设色
纵 25.5 厘米 横 101.4 厘米
故宫博物院藏

"皇姊图书"
收藏印

"台州市房
务抵当库记"
官印

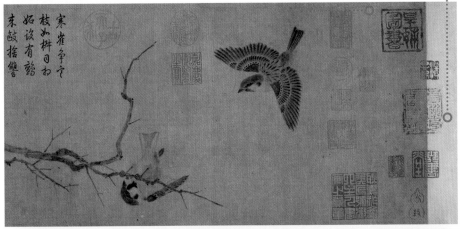

"封"字大印

"绍勋"葫芦印

图绘九只麻雀或飞动，或栖止于枯树的情景。
画面构图巧妙，布局得当，自然形成三组，
从右至左展现了雀群由动到静的过程。
画家笔法灵动，敷色淡雅，明显区别于黄筌
画派花鸟画的创作方法，正如论者所言："（崔）
白画雀，无黄家习气，自有骨法，胜于浓艳
重彩。"

《游春图》与《写生蛱蝶图》都是大长公主祥哥剌吉的重要藏品。画面上均钤有其收藏印"皇姊图书"，拖尾均有两位元代文人冯子振、赵岩奉命题诗（见上图）。

元至治三年（1323），祥哥剌吉召集了一次以女性为主的历史性雅集，时间是三月甲寅的暮春时节。席间，展示皇姊藏书画若干卷，命儒士们各随其能，题识于后。事见袁桷《鲁国大长公主图画记》：

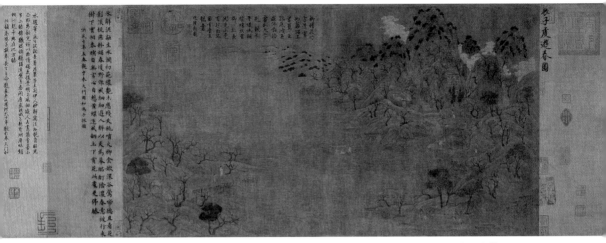

（传）隋·展子虔　《游春图》卷　绢本设色　纵43厘米　横80.5厘米　故宫博物院藏

（传）北宋·赵昌　《写生蛱蝶图》卷　纸本设色　纵27.7厘米　横91厘米　故宫博物院藏

至治三年三月甲寅，鲁国大长公主集中书议事执政官、翰林集贤成均之在位者，悉
会于南城之天庆寺，命秘书监丞李某为之主，其王府之寮寀（liáocǎi）悉以佐执事。
笾（biān）豆静嘉，尊罍（jiǎ）洁清，酒不强饮，簪佩杂错，水陆毕凑，各执礼尽欢，
以承饮赐，而莫敢自恣。酒阑，出图画若干卷，命随其所能，俾（bǐ）识于后。礼成，
复命能文词者，叙其岁月，以昭示来世。（袁桷《清容居士集》卷四十五）

不过，《虢国夫人游春图》在元朝可能并没有被某个显赫的藏家收藏。不仅如此，它在整个明朝也毫无线索。直到清朝初年，这幅画重新进入历史视野，被一位河南的高官收藏家王鹏冲收藏。他请自己的姻亲、同时也是清初重要书法家王铎[1]在1649年写了一段题跋。

1 王铎（1592—1652），字觉斯，河南孟津人。为清初著名的书法家、画家、诗人，在书画鉴藏方面也有很高的成就。王铎自己收藏虽然不多，但经常为朋友鉴画、题跋，现存的历代书画真迹上留下很多其遒劲、恣肆的书法。

艳质生动，无笔墨迹，应是神到，垂戒之意，如列国风于雅颂前。

文孙老亲翁道契善珍

己丑秋八月王铎观题

2 从明末清初到清代中期的约一百年间，书画收藏史上发生了一系列重要的变化，直接反映在了《虢国夫人游春图》上。

第一个变化是清代初年北方鉴藏家群体的兴起。在明代的时候，古书画收藏的重心在富庶且文化气息浓厚的江南地区。而随着明末以来政治和经济环境的变化，一批以首都北京为活动中心的官员收藏家开始崭露头角，他们有不少都是所谓的"贰臣"——在明末时已经进入官场，又在清初以自己的文化声望继续为清政府服务，并由此获得新的资源和声望。《虢国夫人游春图》在清初的几位鉴藏家——王鹏冲、王铎、梁清标——都是如此。他们三人都是中原和北方人氏，书画藏品与其说是秘不示人的传家宝，不如说更是具有象征意义的文化资源。

第二个变化发生在清代中期的乾隆统治时期，以满洲文化为核心的清代宫廷，对出自汉人传统的古书画收藏表现出了浓厚的兴趣。通过收购、征集、进献、查抄等途径，乾隆成为最大的"收藏家"。著名收藏家的家藏，成为乾隆快速达成庞大收藏的捷径。安岐这位拥有雄厚财力的北方收藏家，其藏品有不少都进入了乾隆内府，无形中为清代宫廷收藏做出了重要贡献。

没多久，这件作品又到了与王鹏冲同朝为官的河北收藏家梁清标手中，他盖上了自己的多枚印章。再后来，转入了天津的商人收藏家安岐手中。直到 18 世纪中期乾隆时期，从私人收藏家手中，又一次进入皇家收藏，成为乾隆内府的藏品。[2] 此后，安稳地在北京的皇宫里待了一百多年，直到它被退位的末代皇帝溥仪偷偷带出了皇宫，一路带到了长春伪满皇宫。之后就是本书开头提到的，1945 年 8 月，日本投降，这幅画开启了进入现代学术的旅程。

近代方古多不及，
而过亦有之。
若论佛道、人物、士女、牛马，
则近不及古。

——北宋·郭若虚《图画见闻志》

第九章
为虢国夫人相马

　　宋朝是一个艺术极其繁荣的时代，绘画和图像已经深入老百姓的日常生活，发达的艺术市场使古今中外各种图像都混杂在一起。在艺术品极大丰富的时候，对艺术史和艺术批评的需求应运而生。人们迫切要求以规范和知识化的方式来掌握图像世界。所以，艺术分类就在宋朝变得十分重要。

　　今天，所有的美术史书都把《虢国夫人游春图》视为中国古代"仕女画"的代表作。"仕女画"能够成为中国艺术中代表性的绘画类型，宋朝人的推波助澜功不可没。对于宋朝人来说，唐朝是一个既近又远的时代。近是因为唐宋之间只隔了一个不到六十年的五代；远是因为唐宋之间有一百年的战乱，许多重要文献、珍贵艺术品都没能完好保存下来。所以在北宋人心中，宋是"今"，唐则代表了"古"。古今之间的艺术传承成为一个不断反思的主题。郭若虚在《图画见闻志》中专门列出一节《论古今优

劣》[1]，比较了当今（也就是宋代）和古代（唐和唐以前）在绘画成就上的区别，认为古今平分秋色：

　　若论佛道、人物、士女、牛马，则近不及古；若论山水、林石、花竹、禽鱼，则古不及近。

　　短短一句话，列出了八个绘画科目，古今各在四个科目上获得优胜。此后他列举出了多达七位唐代画家外加三位六朝画家，作为在唐代达到巅峰的四个绘画科目——"佛道、人物、士女、牛马"——的典范人物，这些画家成为后世无法超越的楷模。张萱名列其中，和周昉一起，代表着"士女"绘画的典范。而擅长画马的韩幹和擅长画牛的戴嵩，就成为"牛马"的代表人。

　　张萱就此逆袭。尽管他在唐代也算一流画家，但还达不到顶端。在朱景玄的《唐朝名画录》中，重点记载了九十四位画家，分成了神、妙、能三品，每一品又分成上中下三品，相当于一共九个等级。张萱位于"妙品中"，相当于第五等，离巅峰还差不少。对于朱景玄来说，只有两位画家是超一流画家，分别是吴道子（神品上）和周昉（神品中）。主要理由是他们特别全能。张萱之所以还不错，是因为他虽不全面，但画士女还是很出色。

1《图画见闻志》卷一《论古今优劣》："或问近代至艺与古人何如？答曰：近代方古多不及，而过亦有之。若论佛道、人物、士女、牛马，则近不及古；若论山水、林石、花竹、禽鱼，则古不及近。何以明之？且顾、陆、张、吴，中及二阎，皆纯重雅正，性出天然。晋顾恺之，宋陆探微，梁张僧繇，唐阎立德、阎立本暨吴道子也。吴生之作，为万世法，号曰画圣，不亦宜哉！以上皆极佛道人物。张、周、韩、戴，气韵骨法，皆出意表。唐张萱、周昉皆工士女，韩幹画马，戴嵩工牛。……后之学者，终莫能到，故曰近不及古。至如李与关、范之迹，徐暨二黄之踪，前不谢师资，后无复继踵。借使二李三王之辈复起，边鸾、陈庶之伦再生，亦将何以措手于其间哉！故曰：古不及近。"

中国古代绘画分品品评发展简表

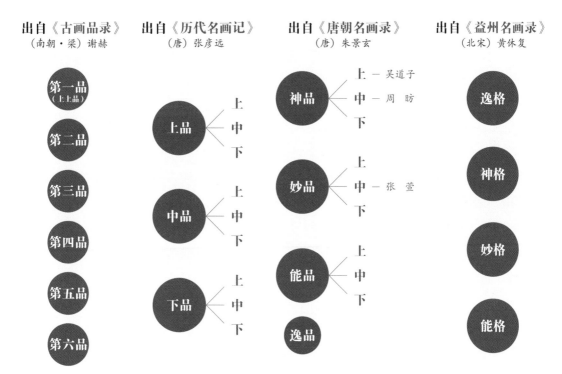

| 出自《古画品录》
（南朝·梁）谢赫 | 出自《历代名画记》
（唐）张彦远 | 出自《唐朝名画录》
（唐）朱景玄 | 出自《益州名画录》
（北宋）黄休复 |

中国古代绘画自南北朝时代开始成为独立的鉴赏品评门类。最早的绘画品评借鉴的是三国时曹魏政权确立的官员选拔制度"九品中正制"，把人才分为九等，上中下三等中各自又细分为上中下三等，一共九个等级。一直到唐代张彦远《历代名画记》仍使用这个分品方式。虽然现存最早的绘画品评著作、南朝谢赫《古画品录》是分成从第一到第六共六品，但可以视为对九品分类法的变体。唐代朱景玄《唐朝名画录》中使用了新的品评分类神、妙、能，以对应上、中、下三品，而又分别细分上、中、下三品，一共仍是九品，体现了唐代绘画品评对前代的继承和发展。这其中最重要的变化是在神、妙、能三大类之外，单独划分出"逸"品，以描述那些特别具有个人风格或个人魅力的画家。及至北宋时代，在黄休复的《益州名画录》中，逸品（逸格）又从特殊分类被并入传统的神、妙、能三品中，构成四大品的分品方式，并成为最高级的品格，享有了崇高地位。

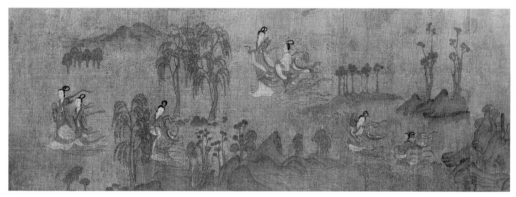

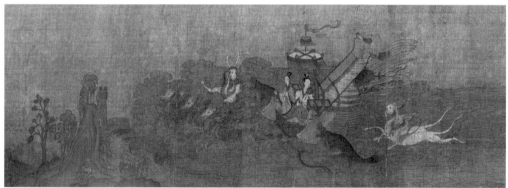

（传）东晋·顾恺之　《洛神赋图》卷（局部）　绢本设色
纵 27.1 厘米　横 572.8 厘米　故宫博物院藏

人物画科的代表作品：《洛神赋图》。该故宫藏本为宋摹本，是根据曹植《洛神赋》而创作的
叙事画，巧妙地再现了文学作品所表达的真挚的感情。全卷分段描绘了赋文的内容，构图连贯，
山石树木起到了分割并联系不同情节的作用。画中人物刻画传神，意态生动，反映了这一时期
绘画在创作和理论上的新变化，具有划时代的意义。

（传）唐·吴道子 《送子天王图》卷（局部） 纸本水墨 纵 35.5 厘米 横 338.1 厘米 日本大阪市立美术馆藏

佛道画科的代表作品：《送子天王图》。此卷又名《释迦降生图》，乃吴道子根据佛教经典《瑞应经》故事所绘，应为宋人摹本，是创作壁画的小样。画面描绘了佛教始祖释迦牟尼降生以后，其父净饭王和摩耶夫人抱着他去朝拜大自在天神庙，诸神向他礼拜的情景。

唐·韩幹 《照夜白图》卷（局部） 纸本水墨 纵 30.8 厘米 横 34 厘米 美国大都会艺术博物馆藏

牛马画科的代表作品：《照夜白图》。"照夜白"是唐玄宗的坐骑，图绘照夜白系于木桩上，昂首嘶鸣，四蹄腾踏，似欲挣脱缰索，焦躁的神情体现得淋漓尽致。此图用笔简练，线条纤细劲挺，马身微加渲染，显露出生气勃勃的雄骏神态。

士女画科的代表作品：《簪花仕女图》。画中描绘了六位衣着艳丽的贵妇及其侍女于春日赏花游园的情景。画作不设背景，以工笔重彩绘仕女五人，女侍一人，另有小狗、白鹤及辛夷花点缀其间。画面设色浓丽，头发的勾染、面部的晕色、衣着的装饰，极尽工巧之能事。
《簪花仕女图》是周昉绮罗仕女画的代表作之一，同时体现出贵族仕女养尊处优，游戏于花蝶鹤犬之间的生活情态。

朱景玄的评价标准中对于全面性的重视，在北宋时代发生了重要变化，全面性被专门化取代。北宋人对艺术的品评，基本都采用了分科的方法，把绘画分成若干门类，再分门别类介绍画家。专门性和专业性成为最重要的标准，最好的人物画家、最好的花鸟画家、最好的山水画家之间是平行关系，是不分上下的。张萱好比是一位体育比赛中单项出色，但参加全能项目绝无竞争力的选手，突然被告知，他的项目从此取消全能，变成八个单项。于是他顺利拿到了"仕女"单项的金牌，从此成为"GOAT"，登上历史巅峰。

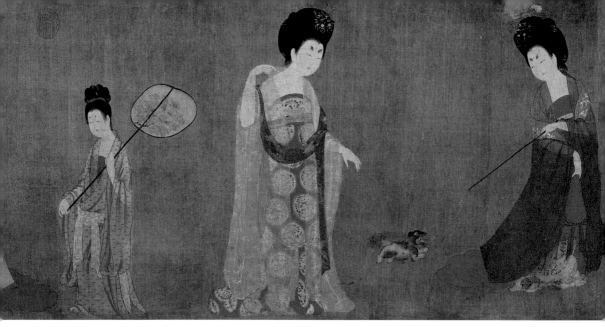

（传）唐·周昉　《簪花仕女图》卷　绢本设色　纵 46.4 厘米　横 182 厘米　辽宁省博物馆藏

宋代的绘画分科简表

《五代名画补遗》	《圣朝名画评》	《图画见闻志》	《画继》	《南宋馆阁录》
/	鬼神	/	仙佛神鬼	鬼神
人物	人物	人物	人物传写	人物
屋木	屋木	/	屋木舟车	屋木
山川	山水林木	山水	山水林石	山水窠石
走兽	畜兽	/	畜兽虫鱼	畜兽
花竹	花卉翎毛	花鸟	花竹翎毛	花竹翎毛
/	/	/	蔬果草药	/
/	/	杂画	小景杂画	/

在郭若虚按照绘画门类所比较的古今优劣之中，"士女"和"牛马"都被视为唐朝秒杀一切朝代的重要艺术遗产。美女和骏马，两种类型组合在一起，就形成了宋代人眼中《虢国夫人游春图》最具魅力之处。对于画中美女，大家不会忽视，但画中的马，多数人却视若无睹。因此，接下来我们就通过马来再次进入《虢国夫人游春图》。

我们首先需要了解一下宋代人对于马的理解和认知，了解画中的马和了解人一样重要。

了解宋代人对马的认识，必须要有文献的帮助，同时需要借助我们今天的科学知识。从文献角度来说，《司牧安骥集》是一本十分重要的中国古代关于马的兽医学著作。这本书传说是晚唐人所撰写，但实际上书的主要部分可能是宋代人在继承唐代知识的基础上完成的。书中专门对马的毛色进行了分类。以毛色与视觉外观进行分类的方法我们今天依然在使用，只不过今天除了毛色之外，还常按照马的产地和血缘品种来分类。马的毛色主要看的是"被毛"（身上的短毛）和"长毛"（鬃毛、尾毛等保护毛）。《司牧安骥集》以毛色为主要标准，把马分成了十四大类，每一类中又根据一些局部毛色变化分出若干小类，总共有八十一种。这个分类与《宋史》《宋会要辑稿》的"马

《司牧安骥集》书影
明万历二十一年张世则刊本

政"部分所记载的基本上一致。只不过《宋史》中分得更细致，共十六大类，九十二种。下面我们以《司牧安骥集》的十四大类为准，整理如下：

叱拨〔八种，实际列出六种：红耳、鸳鸯、桃花、丁香、青紫、骝驹（liú yú）〕

青〔二种：纯青、护兰〕

白〔一种：纯白〕

乌〔六种：纯乌、钓星、历面、白脚、绿鬃、护兰〕

骢〔十一种，实际列出八种：白骢、钓星、历面、白脚、乌青、花黄、荏铁、护兰〕

赭白〔五种：纯赭白、钓星、历面、白脚、护兰〕

骝〔八种：枣骝、金口、燕子、黄黑、钓星、历面、白脚、护兰〕

骒绡（guā xiāo）〔六种：纯骒、紫膊、钓星、历面、白肶、护兰〕

骆〔五种：纯骆、钓星、历面、白脚、护兰〕

骓（zhuī）〔五种：纯骓、钓星、历面、白脚、护兰〕

驑〔八种：青驑、赤、紫、黄、钓星、历面、白脚、护兰〕

驳𬴂（bó hán）〔六种：骽（tuì）驳𬴂、驑、骝、紫、赤、白〕

骠〔七种：赤骠、银鬃、黄、钓星、历面、白脚、护兰〕

驳〔三种：纯驳、起云、银厘〕

金·赵霖　《昭陵六骏图》卷　绢本设色　纵 27.4 厘米　横 444.9 厘米　故宫博物院藏

在中国古代艺术史上，马是极其重要的主题。唐昭陵六骏石刻及其
图像影响很大，该石刻位于陕西省礼泉县唐太宗昭陵，是贞观十年
（636）立于陵区祭坛北司马门东西两庑房内的六块大型浮雕石刻，
分别名为"拳毛䯄""什伐赤""白蹄乌""特勒骠""青骓""飒
露紫"，表现了唐太宗在开国重大战役中所乘战马的英姿。其中，
"飒露紫"和"拳毛䯄"两石刻在 1914 年时被盗，后流失海外，入
藏美国宾夕法尼亚大学博物馆。其余四块现陈列在西安碑林博物馆。
《昭陵六骏图》卷为金代赵霖作。此图依据唐太宗昭陵六骏石刻而绘，绢本
设色，全卷分六段，每段画一马，旁有题赞。骏马的形态既忠于原作，又注
意发挥绘画之长，通过遒劲的笔法和精微的设色，将马匹的毛色表现得更加
真实自然，战马驰骋疆场的雄姿也刻画得十分生动，无论是奔驰、腾跃，还
是徐行、伫立，皆栩栩如生。每一匹马旁均有金代书法家赵秉文所写题赞。

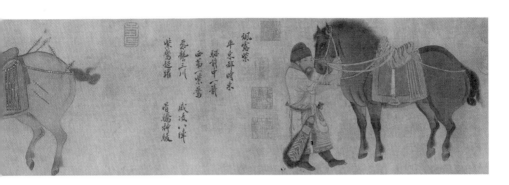

飒露紫
平东都时来
骖前中一箭
紫燕超跃 飞龙三川
威凌八阵
骨腾神骏

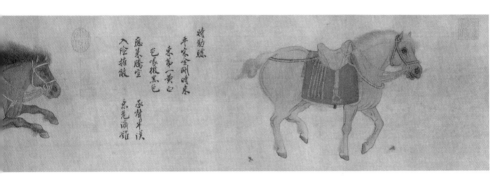

特勒骠
平宋金刚时来
色第一黄 毛作浅黑色
应策腾空
入险摧敌 承声半汉
乘危济难

《昭陵六骏》石刻·飒露紫、青骓
浮雕 纵 172 厘米 横 204 厘米
美国宾夕法尼亚大学博物馆、西安碑林博物馆藏

127

这让人看得眼花缭乱的分类也有规律可循。十四大类主要是以毛色来区分，比如青、白、乌、赭白，都是色彩词。还有一些词来自更早的汉字中对于马的不同称呼，如骠、骝、骓、骢都是带马字旁的字，指毛色体现出不同特征的马。比较特殊的是第一种"叱拨"和第十二种"駃騠"，不是特指毛色，而是指产地。"叱拨"是外来语，唐代就传入中国，是古波斯语中"马"的音译。唐代的时候专门指来自中西亚的马，尤其是汗血马。

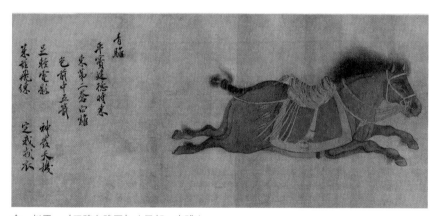

金·赵霖　　《昭陵六骏图》（局部—青骓）

"駃騠"指保护毛特别长的马，这种马产于高寒地带，应是指青海、西藏等地的番马。在十四大类中，具体的品种再按照是否纯色、是否有"别征"来细分。不同毛色马的"别征"几乎都包括钓星、历面、白脚、护兰几种。"钓星"是指毛色不纯，在额头上有白斑，"历面"是指从额头到鼻子有一片白斑，"护兰"是指胸前有白斑，"白脚"则是指腕蹄部分为白色。这种分类方式应该是宋代比较官方的分类方式，所以用词都比较文雅。现代中

1 崔垍溪主编《养马学》，农业出版社，1981 年，53—54 页；韩国才编著《相马》，中国农业出版社，2014 年，150—162 页。

国畜牧业中对于马毛色的分类有所不同，一般分为十三大类：骝毛、栗毛、黑毛、青毛、白毛、沙毛、鼠灰毛、兔褐毛、海骝毛、银鬃毛、花毛、斑毛、花尾栗毛。[1] 根据学者目前的研究，可以将宋代和今天的毛色分类做一个粗略的对照。

马的毛色分类古今对照简表

《司牧安骥集》	《宋史·马政》	现代分类
叱拨	叱拨	/
青	青	青毛
白	白	白毛
乌	乌	黑毛
/	赤	栗毛（红栗毛）
/	紫	骝毛（褐骝毛、黑骝毛）
骢	骢	青毛
赭白	赭白	栗毛（黄栗毛）
骝	骝	骝毛
駃骐	駃	海骝毛、鼠灰毛、兔褐毛
骆	骆	兔褐毛
骓	骓	骝毛（黑骝毛）
骗	骗	骝毛（褐骝毛、黑骝毛）
駮騿	駮騿	/
骠	骠	栗毛、银鬃毛、花尾栗毛
駁	駁	沙毛、花毛、斑毛

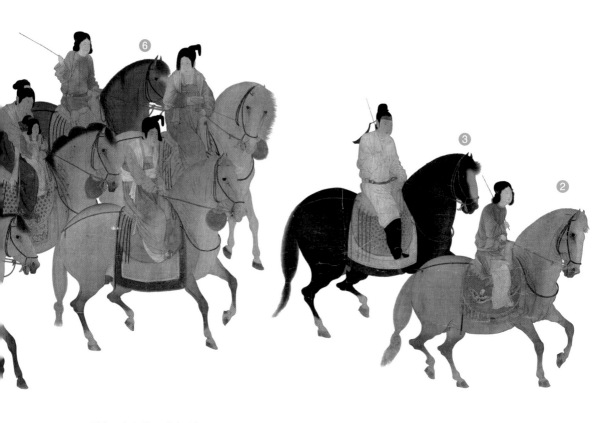

　　了解了这些，我们就可以进入画面了。《虢国夫人游春图》中的八匹马，比较好辨认的是第 2、第 3 和第 6 匹。

　　第 2 匹马，很明显是一匹青马，整体毛色偏冷青色，但有些部位，比如前胸、腹部、腿部微带黄色。最有特点的是在脖子、脸部、前胸、后腿处都有一片淡淡的椭圆形连续的斑纹，很像一个个花瓣或一个个铜钱，不禁让我们想到"玉花骢""连钱骢"等名字。这种马就是宋人所说的"骢"，是黑白杂毛、呈现青灰色花斑的马，所以古代也称作"青骢马"。宋代"骢"的十一个种类中有"花黄"一种，一般认为和现代分类中青毛马中的"菊

花青"类似。画中这一匹应是这一种。

第3匹马呈黑色，属于"乌"，但画中这匹并不是"纯乌"。可以看到它的面部和蹄部有白色，也就是"乌"中兼具历面、白脚的品种。马的四蹄都为白脚，有一个很好听的名字"踏雪"。唐太宗昭陵著名的"昭陵六骏"石雕中，有"白蹄乌"。金代赵霖把六骏画成了图画，"白蹄乌"就和

《虢国夫人游春图》中第2匹马，青色马身 菊花青马
隐约可见的椭圆形连续斑纹

金·赵霖 《昭陵六骏图》（局部—白蹄乌）

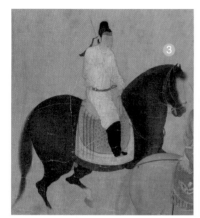
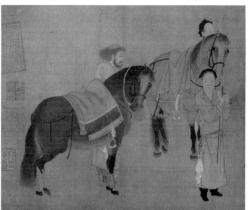

左上图：唐・张萱 《虢国夫人游春图》（局部）
右上图：（传）北齐・杨子华 《北齐校书图》（局部）
下图：（传）唐・韩幹 《牧马图》

《虢国夫人游春图》中这匹"乌"的毛色几乎一模一样。这种历面、白脚的"乌"马还在台北故宫博物院所藏传为韩幹《牧马图》中出现过，画中是黑白两匹马，对比十分强烈。《牧马图》虽然传为韩幹所画，但近来有学者研究指出，画应出自宋代人之手，与《虢国夫人游春图》画法接近，不排除也是宋徽宗宫廷临仿唐代画作的产物。此外在传为杨子华《北齐校书图》的南宋摹本中，也出现了一匹一样的黑马。

第6匹马呈枣红色，属于骝马中的"枣骝"，也带历面。"枣骝"和"赤"马——也即今天所说的红栗毛马，有所区别。虽然马的被毛颜色可以是相似的棕红色，但长毛颜色不同。骝马的长毛（鬃毛和尾毛）都是黑色，而栗毛马的长毛则是与被毛相同的红色。

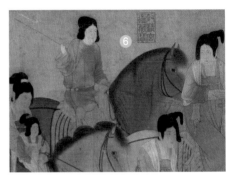

上图：《虢国夫人游春图》中的枣红色马
中图：红色骝马
下图：红栗毛马

 再看其他五匹马。后面叠在一起的四匹黄色马（即画面第 4、5、7、8 匹）看起来比较接近，但仔细看它们的毛色又有不小区别。最大区别仍然是被毛与长毛的关系不同。靠前的两匹被毛与长毛同色，应该属于栗毛马。靠后的两匹被毛虽然是黄色和黄褐色，但长毛则是深黑色，腿部也是明显的深黑色，且身体没有其他斑纹，这应属于骝马一类。

银鬃毛马

第 4 匹的颜色比较纯，全身呈现淡淡的黄白色，鬃毛也是一样，只是看不见尾毛。它应该就是一匹"骠"马或"赭白"马，即淡色的栗毛马。这匹马身上，包括腿部和四蹄都没有什么杂毛，它的头部扭向正面，可以看到长长的飘逸的鬃毛，头顶鬃毛还明显渲染了一些白粉。所以它可能属于"纯赭白"或"骠"中的"银鬃"。

第 5 匹马颜色更偏黄一些，鬃毛和尾巴都与被毛相近。腿部颜色略深，呈黄褐色，四蹄有白毛。它可以归入"骠"中的"黄"，即黄骠马，且兼具白脚。可以对比一下赵霖《昭陵六骏图》中的"特勒骠"，就画成了一匹黄褐色的栗毛马。

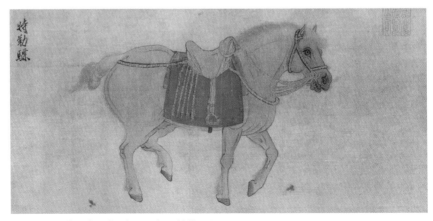

金·赵霖 《昭陵六骏图》（局部—特勒骠）

　　第 7、8 匹马毛色也接近，除了长毛都是深黑色，它们的另一相同点是嘴部也都是深色。相对而言，第 8 匹被毛浅一些，呈淡黄色，腿部则是深黑色。这匹马可能是"骍駧"，即黑嘴黄马，因为它身上没有其他斑纹，可以归入"纯駧"。赵霖《昭陵六骏图》中有"拳毛䯄"，就画成了黄褐色被毛、深黑色长毛、嘴附近黑色的马。这类马接近现代分类中的"海骝毛"或骝马中的"黄骝毛"。

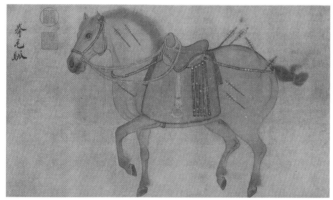

金·赵霖 《昭陵六骏图》（局部—拳毛䯄）

《昭陵六骏》石刻·拳毛䯄
美国宾夕法尼亚大学博物馆藏

"骝绡"即黑嘴黄马

黄骝毛马

　　第 7 匹马鬃毛剪成三鬃式样，被毛和鬃毛颜色看起来都和第 8 匹马很像，但有一个极为明显的差异，就是马身上出现了一些大大小小的深色斑点，甚至在眼睛周围也有。比较大的斑点明显可以看到有两圈，中间是深色，外圈是浅色，好像一个光晕。这种斑点可以称之为"豹斑"，是一

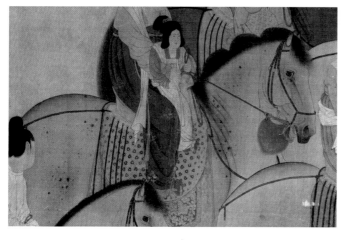

《虢国夫人游春图》
中第 7 匹马，身有
"豹斑"

种特殊的马的毛色。在中国现代马种的分类学中称之为"斑毛"，英文称之为"Leopard complex"，在古代分类中属于"驳"。"驳"指马的毛色斑驳，在基础毛色上混合了其他毛色。现代分类中的花马和斑毛马都可以归入"驳"，但花毛和斑毛有所不同。花毛是身体呈现大块的不规则斑块，而斑毛多是指比较规则的小型斑点。

　　斑点马在唐代艺术品中并不罕见。1972 年在新疆吐鲁

番阿斯塔那发掘的 188 号唐墓，墓主人下葬于 715 年，墓中出土了绢画小屏风《牧马图》，就画有一匹基础毛色为枣红色的斑点马，在臀部和胸部有大面积白色区域，其中有不少枣红色斑点。更典型的斑点马在身体上布满斑点。唐代嗣虢王李邕墓著名的打马球壁画中，就有两位马球手的坐骑是斑点马。虽然残损严重，但依然可以看到一匹身上布满黄褐色斑点，另一匹则是红褐色斑

新疆吐鲁番阿斯塔那 188 号唐墓出土的绢画屏风《牧马图》（局部）

唐嗣虢王李邕墓壁画《马球图》中的斑点马

大英博物馆藏新疆和田丹丹乌里克遗址出土木板画中的斑点马

《临韦偃牧放图》中的斑点马

点。斑点马应该属于从中亚、西亚来的品种。在丹丹乌里克发现的于阗（tián）木板画中，有更明显的全身布满深色斑点的斑点马。

《虢国夫人游春图》中的这匹有斑点的马有所不同，基础毛色是黄色，长毛是深黑色，看起来很像一匹黄骠毛马，斑点不太大，也不太多。细细追寻，我们在传李公麟《临韦偃牧放图》中可以找到比较近似的例子。画中上千匹马中，可以看到五匹斑点马。有三匹和阿斯塔那唐墓中类似，是枣红色马，臀部位置有大面积"白毯"（指马前身呈暗色，腰臀部像盖上白色毛毯），上面出现枣红色斑点。另外有两匹马基础毛色是淡黄色。在臀、腿、胸部出现一些深褐色斑点，斑点并不太明显，与《虢国夫人游春图》中的这匹黄骠马更接近。上海博物馆所藏《迎銮图》中，护送宋徽宗棺椁的仪仗中，有一人的坐骑就是带

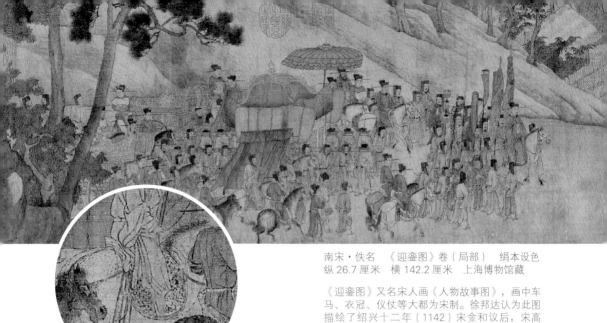

南宋·佚名 《迎銮图》卷（局部） 绢本设色
纵 26.7 厘米 横 142.2 厘米 上海博物馆藏

《迎銮图》又名宋人画《人物故事图》，画中车
马、衣冠、仪仗等大都为宋制。徐邦达认为此图
描绘了绍兴十二年（1142）宋金和议后，宋高
宗生母韦后以及宋徽宗、郑后棺椁南归的场景。

（传）北宋·李公麟 《临韦偃牧放图》卷（局部） 绢本设色 纵 46.2 厘米 横 429.8 厘米 故宫博物院藏

该画卷右上角有李公麟篆书自题"臣李公麟奉敕摹韦偃牧放图"。画中展
现了皇家牧场的浩大场景：马倌赶着拥挤的马群在丘陵中鱼贯出现，马匹
在平川上散开，自由自在地吃草、奔跑、嬉戏、翻滚。全卷共描绘马匹
一千二百余匹，牧者一百余人，千姿万态，有聚有散，有虚有实，构思巧
妙，场面宏大。

有细小深色斑点的浅黄色马。在元代绘画中，斑点马出现的频率高了起来。赵孟頫《秋郊饮马图》、传任仁发《五王醉归图》中都有身上布满小斑点的马，接近现代分类中的"豹点花"。

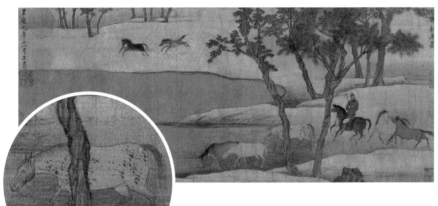

元·赵孟頫
《秋郊饮马图》
卷（局部）
绢本设色
纵 23.6 厘米
横 59 厘米
故宫博物院藏

《秋郊饮马图》是元代画家赵孟頫创作的绢本设色画。此幅作品描绘的是初秋时节，牧马人在郊野水畔牧马的情景。画面中的十匹骏马活跃多姿，或在河边饮水，或相互追赶嬉戏，或徐步缓行，意态生动。

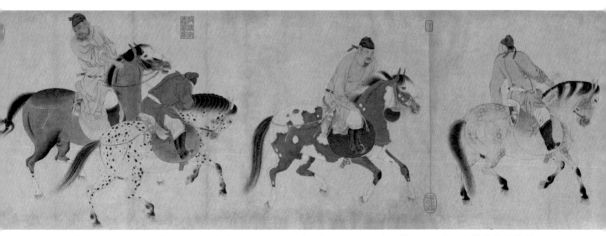

（传）元·任仁发　《五王醉归图》卷（局部）　纸本设色　纵 35 厘米　横 368 厘米　上海龙美术馆藏

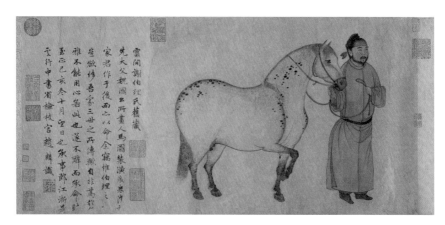

与《虢国夫人游春图》十
分接近的，是赵孟頫之子赵雍
的《春郊游骑图》和赵雍之子
赵麟的《人马图》。两匹都是浅
色的骝马，在脖子、前胸、臀
部甚至脸部分布数十个椭圆形
斑点。这种小斑点，用宋人所
分类的"驳"马中的"银厘"
来形容再恰当不过了。斑点小，
像散碎银块一样分布在马身上。

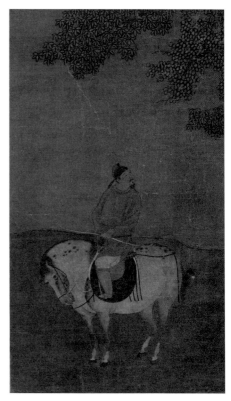

上图：元·赵麟 《人马图》（出自
《赵氏三世人马图》卷 纸本设色 纵
30.3厘米 横177.1厘米） 美国大
都会艺术博物馆藏
下图：元·赵雍 《春郊游骑图》轴（局
部） 绢本设色 纵88厘米 横51.1
厘米 台北故宫博物院藏

　　最后我们来看第 1 匹马。仔细观察会发现，这匹马也画出了身上的小斑点，只是这种斑点极其细小，像芝麻点一样，没有形成豹斑纹，而像是马的毛皮中夹杂着的小纹理，分布在全身，连头部、腿部都有。这匹马身上的被毛和鬃毛、尾毛都是红黄色，但是在全身各处还分布一些泛白的地方，主要在马臀和后腿部分，前胸、前腿部分也可以看

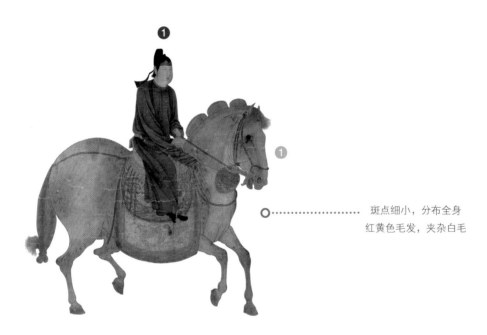

斑点细小，分布全身
红黄色毛发，夹杂白毛

得出来。这应该意味着马是混合了不同毛色，也属于"驳"，用现在的分类概念来说属于"沙毛马"。"沙毛"是指马的有色被毛中混生着一些白毛，但白毛数量不多，不足以改变马原有被毛的整体色彩，只是使得毛色显现出斑斑驳驳的效果，有点像人的头上四处长出一些白发，使得原有发色显出斑驳之感。画中这匹马，作为基础毛色的被毛

红沙毛马

和鬃毛毛色相同，是红黄色的栗毛马。这种马散生白毛，一般称之为"红沙毛马"。从画面可以看出，不同的毛色混杂使得马身上显现出细小的斑纹，那大大小小芝麻点一样的描绘手法，正是为了再现出混杂白毛的斑驳质感。

经过这番分析可以看出，画中八匹马展现出非常细致、精准的观察和描绘手法。尤其令人吃惊的是对于红沙毛马和银厘斑毛马的描绘，简直前无古人。甚至使人猜想，之所以只有这两匹马是三鬃马，是因为画家暗暗地提醒我们注意它们的特殊性。尽管唐代艺术中的骏马图像一定影响了这幅画，但这种细致描绘是以宋代社会中"格物致知"的思想风气为背景的，体现出宋代艺术的创造性。

《写生珍禽图》旧传五代西蜀宫廷画家黄筌所作，长期以来被认为是黄筌教习儿子黄居宝习画的范本。近来有观点认为应是北宋后期之作。画中逼真地刻画了二十余种鸟类、龟类和昆虫。包括鸟类如白鹡鸰（jílíng）、北红尾鸲（qú）、白头鹎（bēi）、灰椋（liáng）鸟、大山雀、蓝喉太阳鸟、白腰文鸟、树麻雀；龟类如黄缘闭壳龟、黄喉拟水龟；昆虫如黑蚱蝉、鸣鸣蝉、红萤、油葫芦、中华剑角蝗、日本黄脊蝗、金龟子、桑天牛、金环胡蜂、熊蜂、木蜂、黄长脚蜂等。反映了宋代人对于世界的精微观察与科学掌握，与宋代社会"格物致知"的思想理念有密切的关系。

（传）五代·黄筌 《写生珍禽图》卷（局部） 绢本设色
纵 41.5 厘米 横 70.8 厘米 故宫博物院藏

马的描绘，也使我们愈发能够肯定，画中最重要的形象是第1匹马。除了红沙毛马的写实表现，画面中对于马的体量的精心表现也提示了我们。第1匹马显得膘肥体壮，最为健硕。不信，我们可以测量一下它们的身高。画中八匹马，除了第6、7两匹马因为重叠没有画全，看不到马蹄，其他六匹都可以测量马背身高，即从肩胛骨最高点到地面的高度。根据等大复制品实测，分别是21.20厘米（第1匹）、18.12厘米（第2匹）、20.20厘米（第3匹）、18.53厘米（第4匹）、19.61厘米（第5匹）、19.37厘米（第8匹）。无疑，最高大的第一匹马和它的骑手，是画的核心所在。

为了更好地说明《虢国夫人游春图》，我们再来看看《丽人行图》。同样是八匹马，但每匹马的毛色与骑手的对应关系与《虢国夫人游春图》完全不同。第一位骑手在《虢国夫人游春图》中骑的是富有特色的红沙毛马，这里变成了斑点马。一匹基础毛色为红褐色的马身上有白毯，白毯中再有红褐色斑点。画中倒数第二位的侍女所骑的同样是一匹这种斑点马，斑点位置大致相似。在画中出现两匹同类斑点马，多少会让人有雷同之感。这种斑点马式样在阿斯塔那唐墓中已经看到过，尽管特殊，但并非黄色的银厘斑毛马

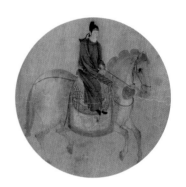

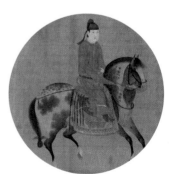

《虢国夫人游春图》中第1人骑的红沙毛马，在《丽人行图》中被换成了斑点马

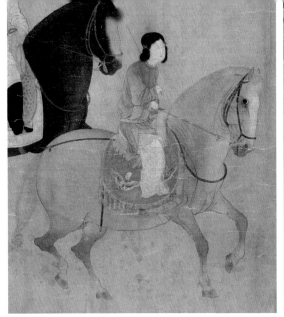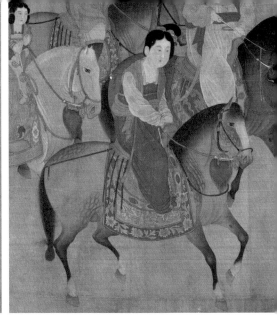

《虢国夫人游春图》中第2匹菊花青骢马，在《丽人行图》中换至一位红裙盛装美人的座下

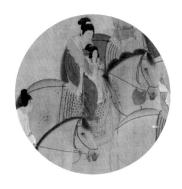

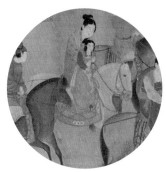

《虢国夫人游春图》中第7、8人骑的黄色银厘斑毛马，在《丽人行图》中被换成了一匹白马

那样属于宋代人细致观察的创新。

《虢国夫人游春图》中原本由红衣侍女骑乘的"菊花青"骢马，在《丽人行图》中换到了一位红裙的盛装美人座下。《虢国夫人游春图》中原本骑着黄色银厘斑毛马的年长女性和女童，在这里换成了一匹白马。画家似乎有所考虑，因为旁边的一位男装侍女骑着一匹黑马。可是白马不白，黑马不黑，完全没有了《虢国夫人游春图》中黑马的特色。对毛色表现得不够真实准确的问题贯穿于整幅画面，所有的马都显现出不够饱和的色彩。这就使得《丽人行图》相比《虢国夫人游春图》，少了一种鲜活的生机。

姊妹弟兄皆列土，
可怜光彩生门户。
遂令天下父母心，
不重生男重生女。
——唐·白居易《长恨歌》

第十章
画"错"的小女孩

"坐中八姨真贵人，走马来看不动尘。"

苏轼在题画诗《虢国夫人夜游图》中，敏锐地觉察到了马匹行进速度与人物高贵气质之间的视觉联系。"不动尘"说明马队并非疾驰，而是缓步行进。这个观察可以启发我们来进一步观察《虢国夫人游春图》。

八匹马全都在快步行进之中，虽然有四匹马没有画出全部四个马蹄，但可以推知每一匹马都是两腿离地、两腿着地。这样一来，马在行进时就会发出两个蹄音，这是马术中"快步"（Trot）的典型步伐。不过仔细看的话，会发现马儿们脚离地的姿势有两种：一种是交叉前后脚同时离地、同时着地，分别是第 1、2、8 匹；另一种是同侧前后脚同时离地、同时着地，是第 5 匹马。同侧前后脚同步离地、着地，类似人走路时的"顺拐"，在

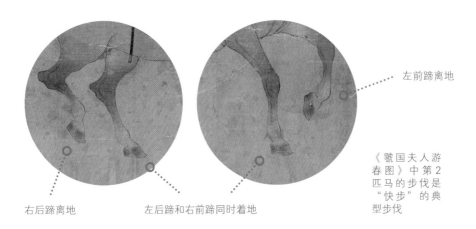

左前蹄离地

《虢国夫人游春图》中第2匹马的步伐是"快步"的典型步伐

右后蹄离地　　　　　左后蹄和右前蹄同时着地

现代马术中，称之为"对侧步"（Amble）。这在唐代马的绘画形象中并不鲜见，甚至可以追溯到东汉时期的画像砖石中。图像中"对侧步"姿态行进的马，是在表现现实中拥有对侧步基因的马或者受到训练后掌握这种步伐的马吗？这可能是一种回答。另一种回答是从绘画模式的角度着眼，我们不妨想一想，画家该如何方便而准确地画出一群行走的马呢？

左前蹄与左后蹄同时离地

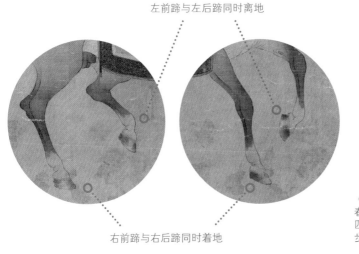

《虢国夫人游春图》中第5匹马的"顺拐"步伐

右前蹄与右后蹄同时着地

《狩猎出行图》
（局部）
唐章怀太子李贤墓
墓道东壁壁画
唐代壁画中的对侧
步的马

《车马出行图》画像石拓
片（局部）
嘉祥宋山一号小祠堂
最下一行的《车马出行图》
中，三匹马步伐各异

观察《虢国夫人游春图》的八匹马，我们会发现有一个便捷的模式，即把行进的马分解成"后腿样式"和"前腿样式"，各有两种，可以组合成四种马步。

前腿样式 | **后腿样式**

❶ 右前着地 + 左前抬起　　❶ 右后着地 + 左后抬起

❷ 左前着地 + 右前抬起　　❷ 左后着地 + 右后抬起

倘若把"后腿样式"（❶）和"前腿样式"（❶）、"后腿样式"（❷）和"前腿样式"（❷）分别组合，就成为两种对侧步。运用这种方式，画家就能够快速而准确地画出马快速行进的四种马步，既整齐的同时又能够在画面中保持丰富的节奏变化，使得《虢国夫人游春图》形成一种特殊的庄重感和仪式感。比较一下其他表现骑马出行的绘画，就可以很快体会到这一点。

第一种马步：❶ + ❶

◀
《虢国夫人游春图》中第 5
匹马的步伐

第二种马步：❶ + ❷

▶
《虢国夫人游春图》中第 2
匹马的步伐

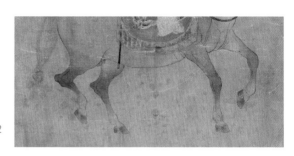

第三种马步：❷ + ❶

▶
《虢国夫人游春图》中第 1
匹马的步伐

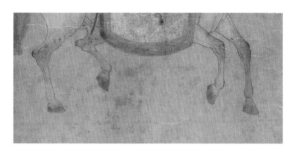

第四种马步：❷ + ❷

▶
传唐人《游骑图》中第 2 匹
马的步伐

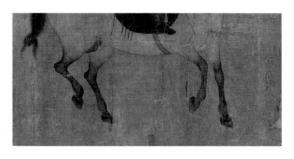

　　旧传唐人《游骑图》、旧传五代时期契丹贵族东丹王李赞华所画的《东丹王出行图》和旧传五代画家赵喦（yán）所画的《八达春游图》都是表现男性贵族骑马出行的场面。三件作品具体年代不详，多数学者认为都是北宋画作。

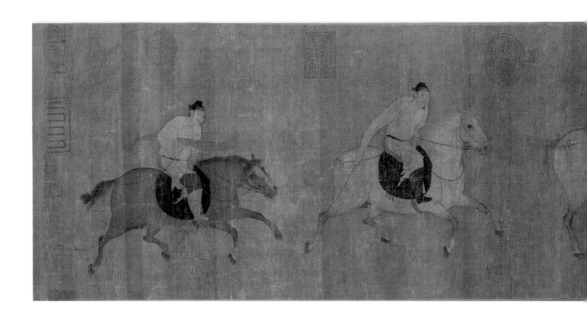

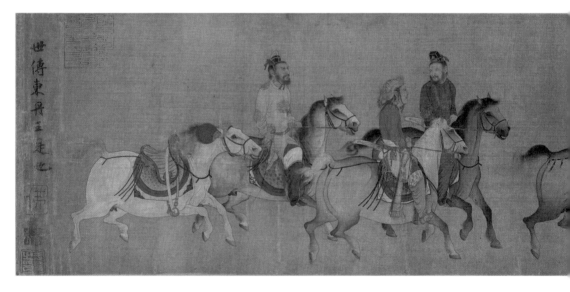

三幅画中分别画了五匹马、七匹马和八匹马。对这三幅画直观的感受，是觉得画中的马行进速度更快。三幅画中都有好几匹马脖子前伸，甚至和身体保持水平，说明在快速跑动。再细看马的步伐，却会发现基本上都是快步步伐，也就是两肢同时离地、同时着地。三幅画中也都出现了对侧步，

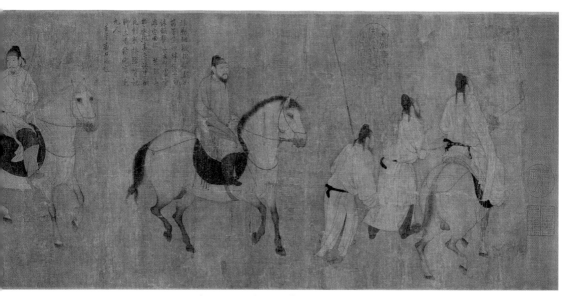

唐·佚名　《游骑图》卷　绢本设色　纵 22.7 厘米　横 94 厘米　故宫博物院藏

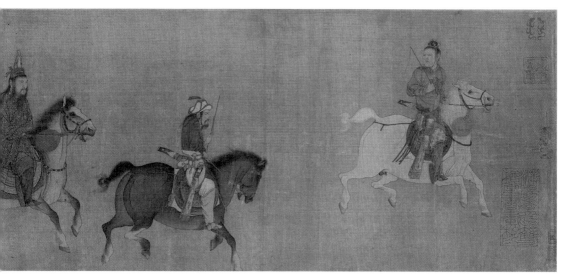

（传）五代·李赞华　《东丹王出行图》卷　绢本设色　纵 27.8 厘米　横 125.1 厘米　美国波士顿艺术博物馆藏

即同一侧两肢同时离地和落地。特别是《游骑图》中，五匹马竟然有四匹都是对侧步。最后一匹马尽管前后腿大幅伸展，但仍然是对侧步形式。《八达春游图》中的八匹马看起来各具姿态，都在跑步，甚至有一位骑手右手高举马鞭，正要催马疾驰。但八匹马的步伐都不是马术中典型的"跑步"

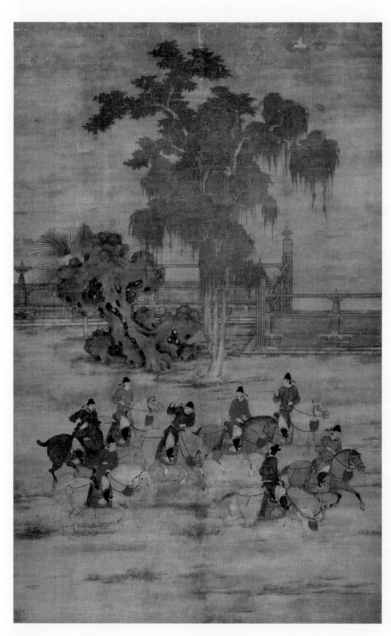

（传）五代·赵喦
《八达春游图》轴
绢本设色
纵 161.9 厘米　横 102 厘米
台北故宫博物院藏

此画虽传为五代后梁赵喦作品，但应是宋人所摹。画中描绘了在春日庭院中策马游戏的八位贵族男子。人物、马匹与衬景树石的描绘都很细致工巧。人物的服饰有唐人特点，姿态十分生动。

（Canter）或"袭步"（Gallop，也即竞速跑步）步伐，而像是夸张一些的快步。普通快步或对侧步，一般都是保持 2 个马蹄同时离地和着地，而《八达春游图》中好几匹马都是有 3 个马蹄离地，只有 1 个马蹄着地。这一点我们可以从马蹄底部的倾斜角度来判断，看看马蹄是否离地。

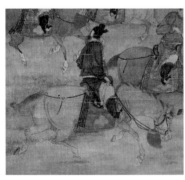
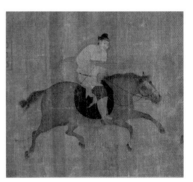

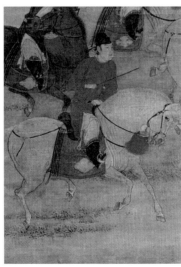

《八达春游图》中离地的马蹄与着地的马蹄，可看出倾斜角度明显不同

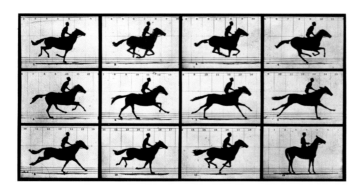

埃德沃德·迈布
里奇 1870 年拍
摄的马快速奔跑
的连续照片

　　自从 1870 年英国摄影师埃德沃德·迈布里奇（Eadweard J. Muybridge，
1830—1904）拍摄了马快速奔跑的连续照片之后，人们才第一次知道，马
高速奔跑时并不是像画家画的那样前后肢平行伸展。中国古代画家自然也
不知道马奔跑的具体步伐。如果高速奔跑，就会四蹄伸展，如果是一般的
跑步，就会用夸张的快步步伐。由于马的步伐与身姿的多样变化，使得《游
骑图》《东丹王出行图》和《八达春游图》中的马呈现出不同的行进速度，
这与骑马人物的多样身姿也相匹配，使得马队更加活泼。

金·赵霖 《昭陵六骏图》（局部—什伐赤）
中国画家描绘的马高速奔跑时的姿态

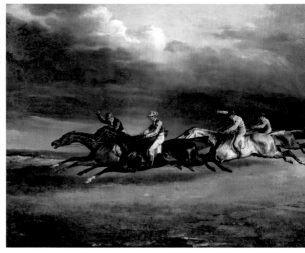

[法] 籍里柯　《埃普索姆赛马》　1821 年　布面油画
纵 92 厘米　横 122.5 厘米　法国卢浮宫博物馆藏
西方画家描绘的马高速奔跑时的姿态

　　相比起来,《虢国夫人游春图》的马队行进不仅更慢,而且更加拘谨。快步和对侧步的四种马步重复出现,展现出马队整体匀速前行,显现出更加整齐划一的效果。骑手的身体也基本保持面向前方的姿态。这都使得画中的马队显现出一种仪仗感。马队可分成三组,分别是 1-2-5 匹马。第一组单独一匹走在最前面,是核心人物,她的马也是特殊的红沙毛马。她后面两骑为第二组,均是仆从。两人也许应该并排行进,但为了画面的美感,她们前后错开半个身位。再后面第三组五骑,为前二后三组合。后排左右二骑为仆从,另三骑都是盛装女性。

　　1-2-5 的队形有两个单数,于是出现两个中心点。第一个中心点就是第一组,即单独的第一匹。第二个中心点是第三组中后排当中一匹,也就是抱着女童的盛装女性。这两个中心点,有好几个相似之处。她们的马毛色都很特殊,一匹是红沙毛,一匹是银厘斑毛。此外,两匹马都是唐代特有的 "三花马"。

　　"三花马" 准确说应是 "三鬃马",是指把马的鬃毛修剪成三个花瓣形。虽然今天的学者认为,"三鬃马" 没有严格的等级意义,只是一种风尚。但北宋人的确认为三鬃马与等级有关,是和 "贵戚""御马" 联系在一起的。

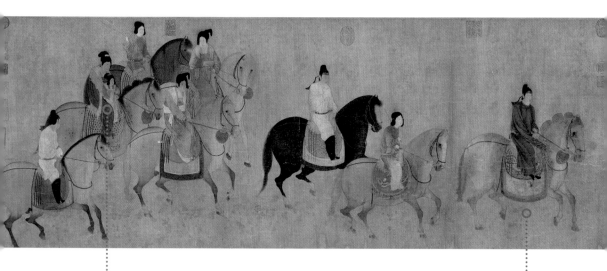

1-2-5 队形中的两个中心点

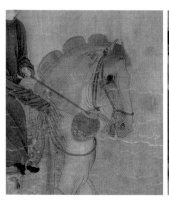 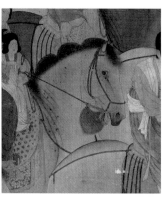

《虢国夫人游春图》
中的两匹三鬃马，在
《丽人行图》中被替
换为普通的马

　　郭若虚《图画见闻志》中之所以提到晏殊家藏的

张萱《虢国出行图》，就是因为对画中的三花马感兴

趣，他做了一番考证：

唐开元、天宝之间，承平日久，世尚轻肥，三花饰马。旧有家藏韩干画《贵戚阅马图》，中有三花马。兼曾见苏大参家有韩干画《三花御马》，晏元献家张萱画《虢国出行图》，中亦有三花马。三花者，剪鬃为三辫。白乐天诗云："凤笺书五色，马鬣剪三花。"

苏轼也关心这个问题，他的《仇池笔记》有《三鬃马》条目，同样是从唐代绘画中找到直观答案：

唐李将军思训作《明皇摘瓜图》，嘉陵山水，帝乘赤骠，起三鬃，与诸王嫔御十数骑出飞仙岭下。初见平陆，马皆若惊，而帝马见小桥不进，正作此状，不知三鬃谓何。今乃见岑参诗有《卫驾赤骠歌》，曰："赤髯胡雏金剪刀，平时剪出三鬃高。"乃知唐御马皆剪治，而三鬃其饰也。

苏轼看到，唐明皇骑的御马剪了三鬃。类推的话，郭若虚是不是相信骑三鬃马的就是虢国夫人呢？如果北宋人确实相信在《虢国夫人游春图》中有虢国夫人，我想只能是这一位了。还有谁会比这位身穿大团窠圆领襕袍、骑着特殊的红沙毛三鬃马、引领男装时尚的女子更加适合当女主的呢？

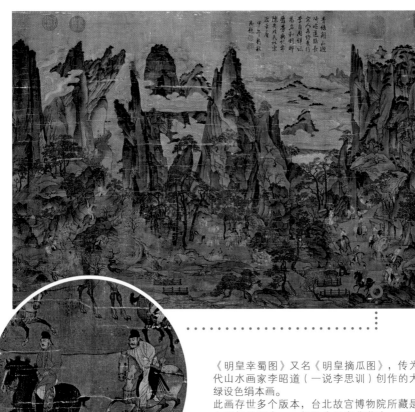

（传）唐·李昭道
《明皇幸蜀图》轴
绢本设色
纵 55.9 厘米
横 81 厘米
台北故宫博物院藏

《明皇幸蜀图》又名《明皇摘瓜图》，传为唐代山水画家李昭道（一说李思训）创作的大青绿设色绢本画。
此画存世多个版本，台北故宫博物院所藏是其中最好的版本，一般认为是宋代摹本。画面主题通常认为是描绘"安史之乱"中唐玄宗出逃蜀地的景象。画面中山川险峻，栈道盘桓，体现出蜀道山水的特征。人物是唐人装束，反映出唐代绘画的面貌。画中骑三鬃马者可能就是唐玄宗。

同样特殊的银厘斑毛三鬃马，是否由二号人物骑乘呢？

有一个细节值得注意。画面所有人中，只有两人并非端正地面朝前方，而是扭转身体看向某个方向。一位是第 4 骑，即红衣绿裙的盛装女子。另一位是第 8 骑，即画面最后的男装侍女。她们两人视线的交汇点，恰好就

《虢国夫人游春图》中的女童，虽然身形很小，但面相很成熟

是年幼的女童，连抱着她的年长女性都往她的方向低头看去。这位女童身量之小、装扮之成熟，也颇让人意外。从身材看，她大概只有五六岁。在虢国夫人的各种故事中，没有提到过有小女孩这个角色。

虢国三姐妹于 748 年受封"国夫人"，至 756 年，杨贵妃赐死、虢国夫人被杀。在这八年中，三位"国夫人"有女儿能匹配画中女童年纪的可能性虽有，但比较小。秦国夫人只有一个儿子柳钧。大姐韩国夫人的女儿崔氏早已成年，746 年就嫁给了当时还是广平郡王的唐代宗，至虢国夫人去世的 756 年，已经生了二子一女。虢国夫人的一子一女在 756 年前都已经结婚，而且都在 756 年随她仓皇出逃时被她亲手杀死。儿子裴徽娶了后来的唐肃宗之女延光公主，生一子裴液。女儿嫁给了让皇帝李宪[1]的某个儿子，但年纪不详。如果她在随母亲一同赴死的 756 年刚刚结婚，并且是在玄宗朝规定的女子最低结婚年龄十三岁，就会出生在 743 年，至 748 年虢国夫人受封时为五岁，这样才能匹配画中女童的年纪。

当然，也会有人提醒我们，不要把这幅画理解为人物传记，小女孩在画中不代表任何真实人物，她可能只是一个象征符号。不必严格对照史实的话，我们其实可以为她的出现找到一种解释。

1 李宪（679—742），本名成器，唐朝宗室、大臣，唐睿宗李旦嫡长子，唐玄宗李隆基长兄。与玄宗李隆基友爱，以不干议朝政、不与人交结为玄宗信重。死后谥号让皇帝。

　　细看这位女童，虽然身形很小，但面相很成人化。她的衣裙和盛装女性一模一样，也由上身的襦、下身的裙，以及身上的飘带——帔帛组成，感觉就是个缩小版的成年仕女。最让人困惑的是她的发式。如果我们去掉她脑后耸起的高髻，可以看到垂在她脸庞两边的是两个圆圆的鬟，梳妆的方式大致是先将长发从额头分成两股，每一股都拢成一个圆圆的形状，中间束以红色发带。这是女童和丫鬟通常的发型。我们可以对比女童与画中的两位红衣丫鬟的发型，形状是一样的。如果这位大人相的女童只有这两

美国大都会艺术博物馆藏《宫中图》中可见梳头的年轻女孩

《虢国夫人游春图》中两位红衣丫鬟的发型

股垂鬟，就是少女或女童的标准发式。可是她的脑后却出现
了一团高髻，形状与抱着她的年长女性一样，这就不是女童
的装扮了。大块高髻，不能只用束带，而需要用到 "笄"，
也就是发簪。"及笄" 是古代女性的成年礼，一般是在十五
岁，就要挽起发髻，插上发簪，标志着到了可以出嫁的年龄。
如此一来，这个小女孩 "成人高发髻 + 女童双鬟" 的发式
就是自相矛盾，也与她被抱着坐在马上的小小身形完全不相
称。我们只能说，这个小女孩画 "错" 了。

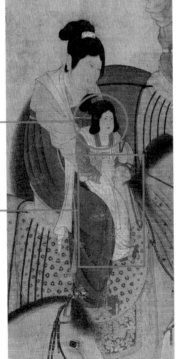

成人高发髻 + 女童双鬟

孩童身形

《虢国夫人游春图》中
画 "错" 的小女孩

《捣练图》中的女童形象

这个形象亦有一个插着发梳的尖
状发髻，但与《虢国夫人游春图》
中女孩脑后的高大发髻不同。

　　如果不想以对错和技巧高低来终结女童这个问题，我们不妨换一个思路。唐代仕女绘画中，常会出现儿童形象，有学者因此把唐代仕女画称为"子女画"，认为这个主题是在通过表现仕女和儿童的欢乐，来彰显社会富庶、国力强盛的政治文化。不过《虢国夫人游春图》中的女童，和唐代的"子女画"还有些不同。目前能够看到的女性与婴儿、儿童一起的图像，大多都是年纪不太大，甚至还要抱在怀里的小男孩。而《虢国夫人游春图》中则是一个成年贵族女性的小号版，俨然是个小公主。

画中女童可见明显
"双丫髻"

敦煌莫高窟 45 窟
观世音普门品壁画中的一对母女

接近成年版的女童形象，在唐代艺术中并不算罕见。可以以敦煌盛唐时期的 45 窟中的壁画为例。画中可以看到一对母女和一对父子。女儿快要长成少女，衣服、身姿和手势与母亲一模一样，只是身量较小，梳的"双丫髻"显露出还是个孩子，是未及笄的女童装扮。这段壁画是讲述求子女的场面，根据榜题可知，是在图解《法华经·观世音菩萨普门品》："若有女人，设欲求男，礼拜供养观世

《妙法莲华经·观世音
菩萨普门品第二十五》
敦煌写经 手稿
大英博物馆藏

音菩萨，便生福德智慧之男；设欲求女，便生端正有相之女，宿植德本，众人爱敬。"可见，画中的女童是当时人所认为的最为端正的女儿形象，端庄漂亮却稚气未脱，是一位少女。在宋人摹周文矩《宫中图》中，可以看到四位与《虢国夫人游春图》中身份和年纪接近的女童。一位女童坐在步辇上，手里逗着鹦鹉，前

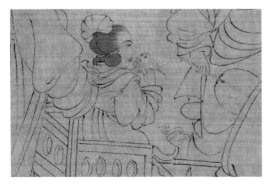

《宫中图》中的女童形象

后簇拥着好几位宫廷女子。女童虽然是背面，但可以看得出衣着华丽，和成年女性一样由襦、及胸长裙、帔帛组成，而且和宫女一样头上戴着花。细看她的发髻，是分两块扎在耳后，仍然是标准的女童打扮。

这些形象，表现的是逐渐走向青春期的少女，年纪应该在十岁以下。她们已经可以和成年女性穿同样样式的服装，只是发型还是儿童样式，没有到及笄年纪挽成正式的发髻，但和成年宫女一样戴着大花作为装饰。这些少女出现在绘画中，和可爱的小男孩不一样，少了喧闹，多了端庄气质。她们不是丫鬟和婢女，而是未来的贵族女性。她们的行为多在模仿成年宫廷女性，是她们的迷你版，也是"接班人"。

《虢国夫人游春图》中的女童因为配上了成年女性的发髻，更加像小版的贵妇，她占据二号人物的位置，使得画面呈现出另一种隐义，让人想起白居易《长恨歌》。诗中描写杨贵妃得宠后，女性受到重视，天下人都以生女为贵："姊妹弟兄皆列土，可怜光彩生门户。遂令天下父母心，不重生男重生女。"在宋初的《杨太真外传》中也有类似表述："当时谣曰：生女勿悲酸，生男勿喜欢。又曰：男不封侯女作妃，君看女却是门楣。其天下人心羡慕如此。"这个典故出自《史记·卫皇后传》。卫子夫出身微贱，却成为汉武帝皇后，弟弟卫青及全家一门

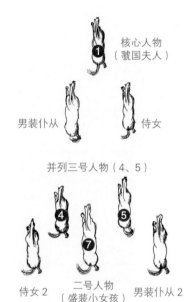

核心人物（虢国夫人）

男装仆从　　　　　　侍女

并列三号人物（4、5）

侍女 2　　　二号人物　　　男装仆从 2
　　　　（盛装小女孩）

《虢国夫人游春图》马队俯视示意图（作者绘）

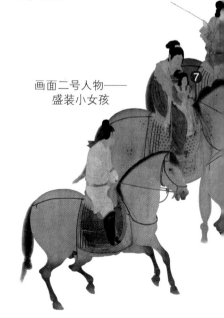

画面二号人物——盛装小女孩

显贵，于是："天下歌之曰：'生男无喜，生女无怒。独不见卫子夫霸天下？'"

难以肯定《虢国夫人游春图》中的盛装女童是否有这层含义，这只是我们可以提出的一种解释罢了。也许，女童形象的意义，是使《虢国夫人游春图》成为一个完整的女性空间。所有的人物都是女性，但又显示出丰富的层次。在年龄上，年长、年轻、年幼全部涵盖。年长者的年老色衰、年轻者的艳丽粉妆、年幼者的刻意模仿，形成互动。在衣着样式上，既有纯粹女装，也有纯粹男装，还有男女装混搭。每一种样式都和年龄、身份紧密联系起来。多样性增加了画面的美感，也拓展了作品的意义。

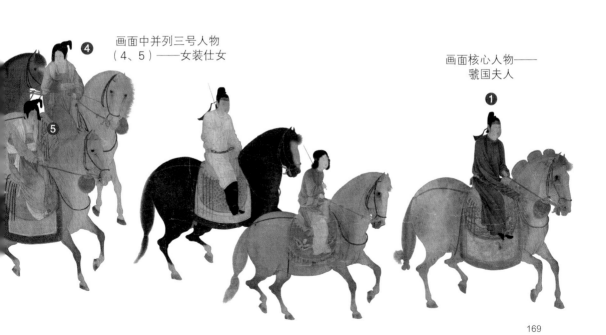

画面中并列三号人物
（4、5）——女装仕女

画面核心人物——
虢国夫人

结语
我们从古画中得到了什么？

跟随《虢国夫人游春图》中的马队一同前行的旅程将告一段落。在这幅古画中，我们得到了什么？

我们看到了艺术。既有唐代艺术，也有宋代艺术。《虢国夫人游春图》就是两个时代的艺术有机汇融的成果。我们知道了仕女画和马画两个类型是如何经历唐宋之间的转型而在宋代成为经典绘画门类的。《虢国夫人游春图》就是这两个门类精心协作的结果。

我们也看到了历史。《虢国夫人游春图》让我们意识到，对于宋代人而言，画家张萱和历史人物"虢国夫人"都只是符号，真正在背后发挥作用的是宋代人对于唐代历史、文化、诗歌、绘画的接受、理解与创新。我们不完全知道"虢国夫人"究竟是怎样的人，但我们可以肯定她并不完全是我们今天通过零散的文献所理解的那个样子。

我们还看到了现在。古画连接的是历史与现实。

了解一下《虢国夫人游春图》的周边和衍生品,我们就会立刻知道这幅古画在今天的文化中所产生的影响。需要用一本书来讨论这幅画,就是这种影响的反映。

最后,我们看到的是谜团。《虢国夫人游春图》依然有很多谜团。就像画面下部那一片斑驳的污渍和破损的绢面,看起来像春日郊外的草地,却是曾经经历过的动荡和蹂躏的痕迹。好在它保存了下来,与各个时代的观者一路同行。

参考文献

1. 杨仁恺 .1950 年东北博物馆庋藏溥仪书画鉴定报告书 [M]// 辽宁省博物馆馆刊：第一辑 . 沈阳：辽海出版社，2006.

2. 张安治 . 虢国夫人游春图 [J]. 文物，1961（12）.

3. 陈育丞 . 关于《虢国夫人游春图》中主体人物的商榷 [J]. 文物，1963（4）.

4. 沈从文 . 唐虢国夫人游春图 [M]// 沈从文 . 中国古代服饰研究 . 香港：商务印书馆香港分馆，1981：222-223.

5. 尚爱松 . 张萱及其名作《虢国夫人游春图》等杂考 [M]// 中央文史研究馆编 . 诗书画丛刊：第三辑 . 北京：紫禁城出版社，1993.

6. 张蕾 .《虢国夫人游春图》辨析 [J]. 美术研究，1998（4）.

7. 孟繁宁 .《虢国夫人游春图》卷与《丽人行图》卷辨证 [J]. 东南文化，2000（6）.

8. 李若晴 . 浅议《虢国夫人游春图》的主体人物 [J]. 新美术，2005（4）.

9. 白适铭 . 盛世文化表象——盛唐时期"子女画"之出现及其美术史意义之解读 [M]// 艺术史研究：第 9 辑 . 广州：中山大学出版社，2007.

10. 黄小峰 . 张萱《虢国夫人游春图》[M]// 北京：文物出版社，2009.

11. 巫鸿 . 中国绘画：远古至唐 [M]// 上海：上海人民出版社，2022.

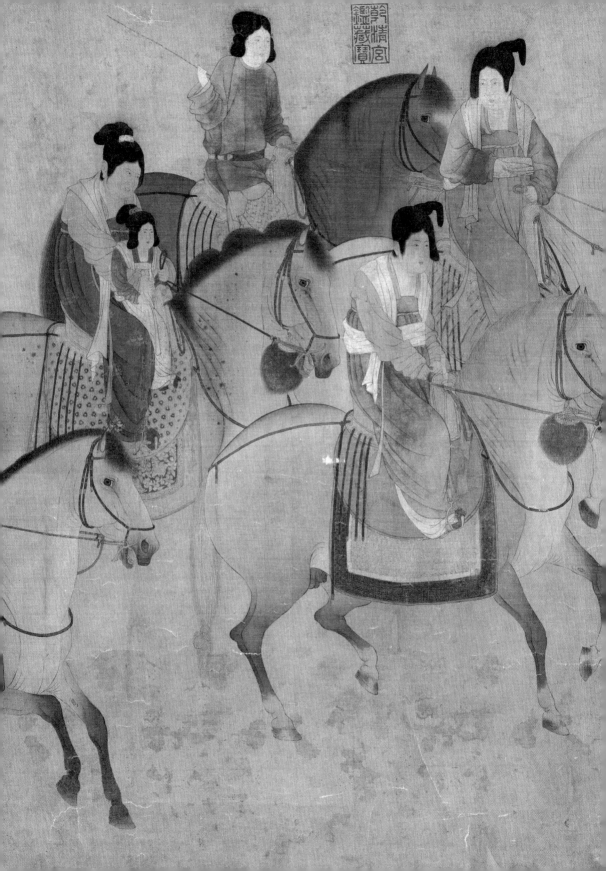

图书在版编目（ＣＩＰ）数据

虢国夫人游春图：大唐丽人的生命瞬间 / 黄小峰著 . — 郑州：河南美术出版社，2023.4（2023.10 重印）
（读懂中国画）
ISBN 978-7-5401-6211-5

Ⅰ . ①虢… Ⅱ . ①黄… Ⅲ . ①仕女画 – 绘画评论 – 中国 – 唐代 Ⅳ . ① J212.05

中国国家版本馆 CIP 数据核字 (2023) 第 055636 号

出 版 人—王广照
策　　划—康　华
责任编辑—李—鑫
　　　　　李东岳
责任校对—王淑娟
装帧设计—左　月
　　　　　三　金

河南美术出版社
微信公众号

读懂中国画
Comprehend
Chinese
Painting

读懂中国画

虢国夫人游春图
大唐丽人的生命瞬间

黄小峰　著

出版发行：河南美术出版社
地　　址：郑州市郑东新区祥盛街 27 号
电　　话：（0371）65788198
邮政编码：450016
印　　刷：河南博雅彩印有限公司
开　　本：710mm×970mm　1/16
印　　张：11.25
字　　数：130 千字
版　　次：2023 年 4 月第 1 版
印　　次：2023 年 10 月第 2 次印刷
书　　号：ISBN 978-7-5401-6211-5
定　　价：88.00 元